中国工艺美术大师
Masters of Chinese Arts and Crafts

王殿祥
Wang Dianxiang

金银摆件
Gold and silver ornament

马 达 分卷主编
Ma Da

吕 嫘　王永安 著
Lv Lei　Wang Yongan

江苏美术出版社
Jiangsu Fine Arts Publishing House

丛书组织委员会

主任 陈海燕 副主任 吴小平

委员 常沙娜 张道一 周海歌 马 达 王建良 高以俭

濮安国 李立新 李当岐 许 平 邬烈炎 徐华华

陈海燕 凤凰出版传媒集团党委书记、董事长。

吴小平 凤凰出版传媒集团党委成员、副总经理。

常沙娜 原中央工艺美术学院院长、教授、中国美术家协会副主席。

张道一 东南大学艺术学系教授、博士生导师，苏州大学艺术学院院长。

周海歌 江苏美术出版社社长、编审。

马 达 中国工艺美术协会副理事长，江苏省工艺美术行业协会理事长。

王建良 苏州工艺美术职业技术学院党委书记。

高以俭 中华文化促进会理事，原江苏省文学艺术界联合会党组副书记、副主席。

濮安国 原中国明式家具研究所所长，苏州职业大学艺术系教授，我国著名的明清家具专家和工艺美术学者，中国家具协会传统家具专业委员会高级顾问。

李立新 南京艺术学院教授，《美术与设计》常务副主编。

李当岐 清华大学美术学院党委书记、教授。

许 平 中央美术学院设计学院副院长、教授。

邬烈炎 南京艺术学院设计学院院长、教授。

徐华华 江苏美术出版社副编审。

丛书总主编 张道一

丛书执行副总主编 濮安国 李立新

王殿祥

1939 年 10 月，出生于江苏省南京市沧波门村。

1978~1984 年，经过数年的钻研和摸索，融合南方"实镶"、北方"花丝"典型工艺，从而形成了国内完整、独特的金银摆件制作新工艺。

1988 年，主持编写了《金属工艺（中级技工）培训教材》。

1989 年 9 月，经江苏省工艺美术专业高级职务评审委员会评审确认，具备高级工艺美术师任职资格。被江苏省轻工业厅评为先进个人。

1989 年 11 月，《仿唐皇马》《三马拉车》摆件经国家技术监督局国家质量奖审定委员会审定，获中国工艺美术品"百花奖"银质奖。被国家轻工部聘为第八届中国工艺美术品"百花奖"评审委员会委员。

1997 年 12 月，经江苏省传统工艺美术评审鉴定委员会审定，并由江苏省轻工业厅报请省人民政府批准，被授予"江苏省工艺美术金银摆件创作大师"称号。

1998 年 8 月，创办"王殿祥珠宝首饰"。这是我国珠宝行业第一个以大师姓名命名的专营店。

2000 年，《万象更新》摆件获首届工艺美术精品博览会银奖。创办江苏珍宝堂个人精品有限公司，任总经理。

2005 年，为 2008 北京奥运会设计的《记缘》钻饰获得国家专利，并获帕拉丁 2005 年度发明金奖。这是帕拉丁国际科学中心首次将其最高奖项授予大陆首饰设计师。

2006 年 12 月，被国家发改委授予"中国工艺美术大师"称号。

2009 年 6 月，被国家文化部授予"国家级非物质文化遗产项目金银细工制作技艺代表性传承人"荣誉证书。这是我国目前为止该项目唯一的国家级传承人。

Wang Dianxiang was born in Cangbomen village in Nanjing, Jiangsu Province in October, 1939.

From 1978 to 1984, he studied and explored during the period then integrated "real inlay" typical craft from the south with "filigree" from the north to form a kind of new craft of gold and silver ornament production which is domestically integrated and unique.

In 1988, he compiled textbooks named "Metal Craft (intermediate technician) Training Materials".

In September, 1989, he was awarded "advanced handicraft artist" by Jiangsu Provincial senior positions in arts and crafts professional jury and was awarded advanced individual by Jiangsu Provincial Light Industry Department.

In November of the same year, his work called "Imitation of Tang Emperor's Horse ", " Three Horse Pulling Cart " both won silver medal in China Arts and Crafts "Hundred Flowers Award" by approval of National Quality Award Jury of State Technical Supervision Bureau.

In December, 1997, he was awarded "creative arts and crafts master of gold and silver ornament of Jiangsu Province" by examination of Jiangsu Provincial Traditional Arts and Crafts Jury and approval of Jiangsu Provincial People's Government after Light Industry Department submitted to the provincial government.

In August, 1998, he ran "Wang Dianxiang Jewelry" store. This is the first franchise store which named after a master in China's jewelry industry.

In 2000, his work called "Everything Fresh Again" won silver prize in the first Fine Arts and Crafts Fair and he founded Jiangsu Personal Treasures Boutique Ltd. and held the post of general manager.

In 2005, he designed the ornament called "record destiny" for the 2008 Beijing Olympic Games and obtained national patent, and won 2005 Paladin gold prize of invention. It was the first time that Paladin International Science Center had conferred the highest award on a jewelry designer from China mainland.

In December, 2006, he was awarded the "masters of Chinese Arts and Crafts" by National Development and Reform Commission.

In June, 2009, he was awarded "The Representative Inheritor of Gold and Silver Fine Art Creation of National Intangible Cultural Heritage Items" certificate by the Ministry of Culture. He is the only inheritor of that item so far in China.

Gold and silver ornament

The production of gold and silver ornament in China has a long history of over 3,000 years, which appeared from the Shang Dynasty and reached the relative height of its development during the Sui and Tang dynasties. As the ancient gold and silver ornaments were all produced by court workshops, they were influenced by the regulation of court art and entered the heyday especially after the Ming Dynasty founded the capital in Nanjing. Silver bureau in the Yuan dynasty, imperial workshops in the Ming dynasty, palace workshops in Sui dynasty all set up factories where jewelry, gold and silver utensils, silver ornaments were produced. Especially since the Yuan Dynasty colored gemstones became popular and emerald, opal were imported from Ceylon, Indonesia and jade in plenty from Myanmar in the Ming Dynasty, which added more content to the rise of gold and silver ornaments mosaic.

It is practical as well as favorable handicraft which is made from gold, silver, copper and other materials. Its tires and patterns are inset with all kinds of gemstones and glazed colored glasses baked on it, coupled with ivory material and mahogany base. Chinese gold and silver ornament has rich oriental art style and superb craftsmanship. Now Shanghai and Jiangsu as the representatives of the south have the real inlay production craft; the north headed by Beijing have the filigree craft. The productions made by these two processes give people the joy of beauty since the gloss of gold and silver together with the bright enamel color enhance mutual beauty that make them bright and eye-catching and have the prominent three-dimensional effect.

金银摆件

我国的金银摆件制作已有3000多年历史，从商代开始到隋唐时期已经发展到一个比较鼎盛的时期。由于古代金银摆件都属宫廷作坊生产，所以深受宫廷艺术规制的影响，尤其明朝在南京建都以后，进入了它的兴盛时期。

元代银局、明朝的御前作坊、隋朝的造办处都有生产金银首饰、金银器皿、金银摆件的工场。特别是元代以来盛行各色宝石，明代从锡兰、印尼等地进口祖母绿、猫眼石，从缅甸运入大量翡翠，这为金银摆件镶嵌工艺的兴盛增添了更加丰富的内容。

金银摆件是既可实用也可欣赏的工艺品，用金、银、铜等材料制作，胎和纹样中镶嵌各种宝石，烧上玻璃彩釉，配上象牙料、红木底座。我国的金银摆件有着浓郁的东方艺术风格和高超的制作工艺，目前南方是以上海、江苏为代表的实镶制作工艺，北方则是以北京为首的花丝工艺。通过这两种工艺制作出的产品，金银光泽加上艳丽的珐琅色，珠宝光辉交相辉映、艳丽夺目、立体效果突出，给人以美的享受。

目录

大师风范——《中国工艺美术大师》系列丛书 ◎ 总序

张道一

中华民族素有尊师重道的传统，所谓："道之所存，师之所存。"因为师是道的承载者，又是道的传承者。师为表率，师为范模，而大师则是指有卓越成就的学者或艺术家。他们站在文化的高峰，不但辉煌一世，并且开创了人类的文明。一代一代的大师，以其巨大的成果，建造着我们民族的文化大厦。

我们通常所称的大师，不论在学术界还是艺术界，大都是群众敬仰的尊称。目前由国家制定标准而公选出来的大师，惟有"工艺美术大师"一种。这是一种荣誉、一种使命，在他们的肩上负有民族的自豪。就像奥林匹克竞技场上的拼搏，那桂冠和金牌不是轻易能够取得的。

我国的工艺美术不仅历史悠久、品类众多，并且具有优秀的传统。巧心机智的手工艺是伴随着农耕文化的发展而兴盛起来的。早在2500多年前的《考工记》就指出："天有时，地有气，材有美，工有巧；合此四者，然后可以为良。"明确以人为中心，一边是顺应天时地气，一边是发挥材美工巧。物尽其用，物以致用，在造物活动中一直是主动地进取。从历史上遗留下来的那些东西看，诸如厚重的青铜器、温润的玉器、晶莹的瓷器、辉煌的金银器、净洁的漆器，以及华丽的丝绸、精美的刺绣等，无不表现出惊人的智慧；谁能想到，在高温之下能够将黏土烧结，如同凤凰涅槃，制作出声如磬、明如镜的瓷器来；漆树中流出的液汁凝固之后，竟然也能做成器物，或是雕刻上花纹，或是镶嵌上蚌壳，有的发出油光的色晕；一个象牙球能够雕刻成几十层，层层都能转动，各层都有纹饰；将竹子翻过来的"反簧"如同婴儿皮肤般的温柔，将竹丝编成的扇子犹如锦缎之典雅；刺绣的座屏是"双面绣"，手捏的泥人见精神。件件如天工，样样皆神奇。人们视为"传世之宝"和"国宝"，哲学家说它是"人的本质力量的显现"。我不想用"超人"这个词来形容人；不论在什么时候，运动场上的各种项目的优胜者，譬如说跳得最高的，只能是第一名，他就如我们的"工艺美术大师"。

过去的木匠拜师学艺，有句口诀叫："初学三年，走遍天下；再学三年，寸步难行。"说明前三年不过是获得一种吃饭的本领，即手艺人所做的一些"式子活"（程式化的工作）；再学三年并非是初学三年的重复，而是对于造物的创意，是修养的物化，是发挥自己的灵性和才智。我们的工艺美术大师，潜心于此，何止是苦练三年呢？古人说"技进乎道"。只有进入这样的境界，才能充分发挥他的想象，运用手的灵活，获得驾驭物的高度能力，甚至是"绝技"。《考工记》所说："智者创物，巧者述之；守之世，谓之工。"只是说明设计和制作的关系，两者可以分开，也可以结合，但都是终生躬行，以致达到出神入化的地步。

众所周知，工艺美术的物品分作两类：一类是日常使用的实用品，围绕衣食住行的需要和方便，反映着世俗与风尚，由此树立起文明的标尺；另一类是装饰陈设的玩赏品，体现人文，启人智慧，充实和提高精神生活，即表现出"人的需要的丰富性"。两类工艺品相互交错，就像音乐的变奏，本是很自然的事。然而在长期的封建社会中，由于工艺品的

材料有多寡、贵贱之分，制作有粗细、精陋之别，因此便出现了三种炫耀：第一是炫耀地位。在等级森严的社会，连用品都有级别。皇帝用的东西，别人不能用；贵族和官员用的东西，平民不能用。诸如"御用"、"御览"、"命服"、"进盏"之类。第二是炫耀财富。同样是一个饭碗，平民用陶，官家用瓷，有钱人是"金扣"、"银扣"，帝王是金玉。其他东西均是如此，所谓"价值连城"之类。第三是炫耀技巧。费工费时，手艺高超，鬼斧神工，无人所及。三种炫耀，前二种主要是所有者和使用者，第三种也包括制作者。有了这三种炫耀，不但工艺品的性质产生了异化，连人也会发生变化的。"玩物丧志"便是一句警语。

《尚书·周书·旅獒》说："不役耳目，百度惟贞，玩人丧德，玩物丧志。"这是为警告统治者而言的。认为统治者如果醉心于玩赏某些事物或迷恋于一些事情，就会丧失积极进取的志气。强调"不作无益害有益，不贵异物贱用物"。主张不玩犬马，不宝远物，不育珍禽奇兽。历史证明，这种告诫是明智的。但是，进入封建社会之后，为了避免封建帝王"玩物丧志"，《礼记·月令》规定：百工"毋或作为淫巧，以荡上心"。因此，将精雕细刻的观赏性工艺品视为"奇技淫巧"，而加以禁止。无数历史事实告诉我们，不但上心易"荡"，也禁而不止。这种因噎废食的做法，并没有改变统治者的生活腐败和玩物丧志，以致误解了3000年。在人与物的关系上，是不是美物都会使人丧志呢？答案是否定的。关键在人，在人的修养、情操、理想和意志。所以说，精美的工艺品，不但不会使人丧志，反而会增强兴味，助长志气，激发人进取、向上。如果概括工艺美术珍赏品的优异，至少可以看出以下几点：

1. 它是"人的本质力量的显现"。不仅体现了人的创造精神，并且通过手的锻炼与灵活，将一般人做不到的达到了极致。因而表现了人在"改造世界"中所发挥出的巨大潜力。

2. 在人与物的关系中，不仅获得了驾驭物的能力，并且能动地改变物的常性，因而超越了人的"自身尺度"，展现出"人的需要的丰富性"。

3. 它将手艺的精湛技巧与艺术的丰富想象完美结合；使技进乎于道，使艺净化人生。

4. 由贵重的材料、精绝的技艺和高尚的人文精神所融汇铸造的工艺品，代表着民族的智慧和创造才能，被人们誉为"国宝"。在商品社会时代，当然有很高的经济价值，也就是创造了财富。

犹如满天星斗，各行各业都有领军人物，他们的星座最亮。盛世人才辈出，大师更为光彩。为了记录他们的业绩，将他们的卓越成就得以传承，我们编了这套《中国工艺美术大师》系列丛书，一人一册，分别介绍大师的生平、著述、言论、作品和技艺，以及有关的评论等，展示大师的风范。我们希望，这套丛书不但为中华民族的复兴和文化积淀增添内容，也希望能够启迪后来者，使中国的工艺美术大师不断涌现、代有所传。是为序。

2009年12月25日于南京龙江

The Demean or of the Masters—The Total Foreword

of The "*Masters of Chinese Arts and Crafts*" Series

Zhang Daoyi

The Chinese tradition of respect for teachers has been known all along just as "where there is the truth there is the teacher"said teachers who play the role of the fine examples and models are not only the carriers of the truth but also the inheritors of it. At the same time the masters who stand on the peak of culture are in glory of long time and have created the human civilization are defined as the outstanding academics or artists. Masters from one generation to another with their tremendous achievements build our nation's cultural edifice.

Usually referring to the Masters whether in the academia or the art circle is mostly that people respectfully call them. Presently in our country there is only one title of the Masters the "Arts and Crafts Masters" that were elected with the standards established by the country which is a kind of honor and mission making the pride of the nation on their shoulders just like the hard work in Olympic arena where is not easy to get the laurels and the gold medals.

The Arts and Crafts in our country has not only the long history but numerous varieties and excellent tradition as well. The sophisticated and wise crafts flourished with the development of farming culture. As early as more than 2500 years ago "The Artificers Record "(Zhou Li Kao Gong Ji) pointed out "By conforming to the order of the nature adapting to the climates in different districts choosing the superior material and adopting the delicate process the beautiful objects can be made" which clearly meant the thought of human-centered following the law of nature on the one hand and exerting the property of material and technology on the other. Turning material resources to good account or making the best use of everything is always the actively enterprising attitude in the creation. The historical legacies of Arts and Crafts such as the heavy bronze stuff the warm and smooth jades the crystal porcelain gold and silver objects the clean lacquerware the gorgeous silk the fine embroidery and so on are all showed amazing wisdom. So it is hard to imagine the ability that gives the clay a solid state under high temperature as Phoenix Nirvana borning of fire which can turn out to be the porcelain that sounds like the Chinese Chime Stone and looks like a mirror; that makes the sap into objects when it has been solid after flowing from the lacquer trees; that carves the ivory ball into

the dozens of layers every layer can rotate freely and has all patterns at different levels; that turns the parts of bamboo over into the "spring reverse motion" that so gentle just like baby's skinweaves strings of bamboo to form the fan as elegant as brocade; that embroiders the Block Screen as the double-sided embroidery; that uses the hands to knead the clay figurines showed the spirit. Everything looks like a kind of God-made each piece is magical which is considered as the "treasure handed down" or "national treasure" by people and as the "manifestation of the essence of man power" by the philosophers. I do not want to describe people by using the word "Superman" however we should admit that anytime in the sprots ground the winner of the various games say the highest jumping one is just the NO.1 and he would be as our "Arts and Crafts Masters".

In past when apprentice carpenters studied with a teacher there was a formula cried out "beginner for three years is able to travel the world; and then for another three years is unable to move" which means the first three years is nothing but the time for ability that let some of the craftsmen do "Shi Zi Huo"(the stylized works) just to make a living and the further three years is not the simple time for a novice to repeat but for the idea of creation and is the reification of self-cultivation and makes people to bring their spirituality and intelligence into play. Actually our Arts and Crafts masters with great concentration have great efforts far more than three years hard training. The ancients said "techniques reach a certain realm would act in cooperation with the spiritual world". Only entering this realm can people give full play to their imagination use manual dexterity obtain the high degree of ability of controlling or even get the "stunt". Although "The Artificers Record " said " creating objects belongs to wise man highlighting the truth belongs to clever man however inheriting these for generations only belongs to the craftsman" it simply makes the statement of the relationship between design and production which can not only be separated but also be combined and both of them are concerned with life-long practice in order to achieve a superb point.

As we all know the Arts and Crafts can be divided into two categories one is the bread-and-

butter items of everyday useing round the needs of basic necessities and convenience reflecting the custom and the fashion which has established a staff gauge of civilization. The other is decorative furnishings that can be appreciated reflecting the culture inspiring wisdom enriching and enhancing the spiritual life which is to show "the abundance of people's needs". These two types are interlaced like the variation of music that is a natural thing. In the long period of feudal society however for the Arts and Crafts due to the amount of the materials using the differences between the precious material quality and the cheap one and the differences between the fine producing and coarse one there were three kinds of show-off. The first was to show off the status. Even the supplies were branded levels in the strict hierarchy of society. For instance the stuff belonged to the emperor could not be used by others the civilians never had the opportunity for using the articles of the nobles and the officials. Those things had the special titles such as "The Emperor's Using Only" "The Emperor's Reading Only" "The Emperor's Tea Sets Only" "The Officials' Uniform Only" and so on. The second was to show off the wealth. For example as to the bowl the pottery was used by the civilians and the porcelain by the officials. The rich men used the "Golden Clasper" and "Silver Clasper" while the emperor used the gold and jades. So were many other things that so-called "priceless". The third was to show off the skills. A lot of work and time was consumed craft skills were extraordinary as if done by the spirits which could almost be reached of by no one. Therefore with these three kinds of show-off in which the former two mainly refered to both owners and users the third also included the producers not only the nature of the crafts produced alienation and even the people would be changed as well. "Riding a hobby saps one's will to make progress" is a warning.

" XiLu's Mastiff The Book of Chou Dynasty The Book of Remote Ages "(Shang Shu Zhou Shu • Lu Ao)said "do not be enslaved by the eyes and the ears all things must be integrated and moderate tampering with people loses one's morality riding a hobby saps one's will to make progress" which is warning for the rulers thinking that if the rulers obsese with or fascinate certain things it will make them to lose their aggressive ambition emphasizing that "don't do useless things and don't also prevent others from doing useful things; don't pay much more for strange things and don't look down on cheap and practical things" and affirming that don't indulge in personal hobbies excessively hunt for novelty and feed rare birds and strange beasts. History has proved that such caution is wise. However after entering the feudal society in order to prevent the feudal emperor from that "Riding a hobby saps one's will to make progress" "The Monthly Climate and Administration The Book of Rites" (Li Ji Yue Ling) provided craftsmen "should not make the strange and extravagance objects to confuse the emperor's mind " and regarding the ornamentally carved arts and crafts as the "clever tricks and wicked crafts" that should be prohibited. Numerously historical facts tell us that not only the emperor's

mind is easily confused but also the prohibitions against the confusion can't work. The misunderstanding of objects themselves last about 3000 years though the way just like "giving up eating for fear of choking" did not change the corrupt lives of rulers and that "Riding a hobby saps one's will to make progress". Do the beautiful things make people weak in the relationship between persons and objects? The answer is negative. The key lies in the people themselves in the self-cultivation sentiments ideals and will. So the fine Arts and Crafts is not able to make people despondent on the contrary it will enhance their interests encourage ambition and drive people to be aggressive and progressive. As a result to outline the outstanding traits of the ornamental Arts and Crafts at least the following points can be seen.

First of all it is the "manifestation of the essence of man power" that not only reflects the people's creative spirit but also attains an extreme that is impossible for ordinaries through the exercise and flexibility for hands thus showing the great potential of human in "changing the world".

Secondly in the relationship between persons and objects except for the ability gained to control objects it actively alters the constancy of objects thus beyond the human "own scale" to show "the abundance of people's needs".

Furthermore it perfectly combines the superb skill of the crafts with the colorful imagination of the art making that "techniques reach a certain realm would act in cooperation with the spiritual world" and that "art cleans the life".

Finally the Arts and Crafts founded by the precious materials the exquisite skill and the noble human spirit represents the nation's wisdom and creativity has been hailed as the "national treasure" and of course in the era of commercial society possesses the high economic value that is the creation of wealth.

The various walks of life have the leading characters very starry and their constellations are the brightest. "Flourishing age flourishing talents" being Masters is even more glorious. In order to record their performance and to pass their outstanding achievements along we have compiled the "Masters of Chinese Arts and Crafts" series that each volume recorded each master and that respectively introduced their life stories writings sayings works skills and the comments concerned completely showing the demeanor of the masters. We hope that the series can make contributions not only to the nation's revival of China and the cultural accumulation but also to inspire newcomers propelling the spring-up of the "Masters of Chinese Arts and Crafts" for generations.

So this is the foreword of the series.

December 25 2009 in Longjiang Nanjing

前言 ◎ 曾立平

中国黄金的开采与使用至少已有4000年历史。河南郑州商代早期墓葬出土的珥形金饰、河南辉县殷代墓葬和安阳小屯殷墟出土的金块、金箔、金叶都证明我国早在3500年前就已掌握了金饰加工制作工艺技术。四川成都金沙遗址出土的《太阳神鸟》金饰体现了先民"天人合一"的哲学思想、丰富的想象力、非凡的艺术创造力和精湛的工艺水平。《文帝行玺》《滇王之印》《广陵王玺》，以及出土于日本的《汉委奴国王》等汉代金印，最重达148.5克，圆雕印纽或盘龙、或灵龟，气度非凡。刻花赤金碗则代表了盛唐制金技艺的最高成就。金陵大报恩寺遗址出土的北宋金陵长干寺地宫瘗藏千年的七宝阿育王塔和银椁金棺，显示了佛教艺术对中国金器制作和品种拓展的巨大影响。几千年来，这些创造了灿烂黄金文化的能工巧匠没有能够在正史上留下名字；然而，我们欣喜地看到凿刻在七宝阿育王塔上的"扬州右厢延庆里弟子徐守忠与妻仲六娘""扬州左厢北进坊弟子曹延寿"的名字，他们虔诚的奉献和精巧的技艺，将永载中国黄金錾刻史册。

往事越千年，1950年4月，中国人民银行制定了《金银管理办法》（草案），冻结民间金银买卖，明确规定国内的金银买卖统一由中国人民银行经营管理。直到1982年9月，国内恢复出售黄金饰品，迈出了开放金银市场第一步，中国金饰制作的低潮期才宣告结束。

但早在1972年，为创汇需要，南京市东风工艺厂生产部及设计室负责人王殿祥，就开始带领原"中央商场金店"老艺人制作出口首饰。他运用自己的美术专长，潜心研究金银饰品的设计制作，并根据外贸订单需要，创新金银摆件工艺，把木雕、石雕、牙雕、泥塑、玉雕技法，融合到"拱、压、挤、錾、砑、刻、铲"及"翻模、线刻"等金银细工工艺中去，并把南方的"实镶"、北方的"花丝"工艺结合起来，形成了独特的摆件制作工艺。王殿祥的创新研究成果获得了业内专家和国内外一致好评，历次交易会都能接到大量订单，仅"唐马"一项，一次外销量就达4000余座。随着外销市场的扩大，王殿祥以中国文化故事、动物题材、人物题材、花鸟鱼虫题材，分系列设计制作了上万件作品，为国家创收了大量外汇。

1984年9月，老字号宝庆银楼复业组建，王殿祥担任总设计师，还先后担任生产经营科长、产销部长、江苏珍宝堂精品公司总经理。他不仅创新设计了"情痴""生命之音""阳光青春""风采女人"等具有现代装饰趣味的首饰系列，更在传统金银摆件的出新上取得了瞩目成绩。他的《仿唐皇马》《三马拉车》《八音仕女》《万象更新》《大肚弥勒佛》，以及"寿星"系列小摆件，均为推陈出新的精品。

王殿祥积40余年金银工艺摆件和首饰设计成就，于1989年被评为"高级工艺美术师"，1997年被评为"江苏省工艺美术大师"，2005年被评为研究员级（正教授）"高级工艺美术师"，2006年被评为"中国工艺美术大师"，2009年被评为"国家级非物质文化遗产项目金银细工制作技艺代表性传承人"。

"国家级非物质文化遗产项目金银细工制作技艺代表性传承人"，是我国目前为止该项目唯一的国家级传承人。在全国的金银制作工艺大师中，为什么王殿祥能够脱颖而出，独占鳌头？

王殿祥虽是自学成才，但丰富的艺术实践使他掌握了美术设计、模型制作、绘画、雕塑等综合技艺。因此，可以自己设计、自己制作，得心应手。

他博采众长、敢于创新，把传统手工工艺与现代机械手段熔为一炉，创作出的作品往往突破前人藩篱，既有传统内涵，又有现代意念，符合当代审美情趣。

他市场运作能力强，既能产又能销，能够直接面对外商开拓适销对路的外销产品。他洞悉民风民俗，能够设计生产老百姓喜闻乐见又有独特个性的金银制品，开拓国内市场。

他有强烈的品牌意识，1998 年创立了以他名字命名的"王殿祥首饰"，2010 年创办了"王殿祥艺术品设计制作有限公司"，2011 年创办了把佛教引入首饰的"王殿祥祈福首饰专营店"。

他不但动手能力强，而且有理论思维，先后在《求是》《中国黄金报》《中国宝玉石周刊》《财富珠宝》《商报》等报纸杂志发表《艺术岂能论克卖》《一个艺术首饰消费的时代即将到来》《加强品牌的社会责任》等论文，其中，《加强品牌的社会责任》获全国经济论文一等奖。

这就是一个国家级非物质文化遗产传承人——基于思想、艺术、工艺的综合实力所焕发的创造力、表现力与执行力。

近年来，他先后为金陵长干寺地宫出土的释迦牟尼佛顶真骨和诸圣舍利制作《佛顶骨金刚须弥座》、为南京灵谷寺设计制作《玄奘顶骨舍利供奉宝塔》、为山东汶上县宝相寺设计制作《佛牙宝殿》等，为佛教圣物的供奉和佛教文化的弘扬殚精竭虑、身体力行。

2011 年，以他为首的制作团队，经过半年努力，在"中国第一村"华西村，用传统金银细工制作工艺，融合现代制作手段，打造了一吨纯金制作的举世无双的金牛，填补了金银制品大型摆件领域生产和流程的空白，确立了大型金银摆件技艺的新标杆，拓展了大型金银摆件制作更为广阔的发展空间。

同样在 2011 年，他在南京钓鱼台 184 号创建了南京市首座金文化会馆。他要立足这个金文化平台，运用各种形式，传承和弘扬与民族图腾、儒家思想、宗教精神、建筑风格、民间习俗、权力象征、祈福纳吉、养生长寿等与传统文化息息相关的黄金文化，在有生之年把黄金文化的思想精髓、艺术精髓、工艺精髓发扬光大，在中国黄金制作史上留下了浓墨重彩的一笔。

2011 年 11 月 18 日于南京雨花台下花神湖边翠竹园

（作者系文艺评论家、文史研究学者、佛教文化研究学者）

第
一
章

勇于担当
走向辉煌

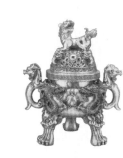

图1-1　20世纪40年代的南京新街口广场

图1-2　英商绵华线辘总公司月份牌广告画（杭稺英画室绘）

第一节　佛佑童年　辛苦求学

1939年10月28日，在南京市东南郊沧波门的一户农家里，呱呱坠地了一个男婴，然而这样本该喜庆、幸福的时刻，却没有带给全家人多少喜悦，无非是家里又多了一张吃饭的嘴，他是这个负担沉重的家庭里出生的第四个孩子。贫穷已经让这个不堪重负的家庭过早地夭折了两个男孩，存活下来的只有大哥王殿臣、二姐王彩英、三姐王巧英。父母王金榜与王吕氏怀着对未来的希冀，商议后决定按家族男孩"殿"字排辈给他取名为王殿祥。"祥"寓意"吉祥""长命""富贵呈祥"，希望能完成祖辈企盼的"金榜题名"，使家庭过上好日子（图1-1）。

天有不测风云，1942年，王殿祥长到3岁时，战火造成大地贫瘠、脏乱，沧波门一带村庄好似有了瘟疫流行，村里几个与他同龄的孩子先后死去，只有他还苟延残喘地活着。一天，一位路过村里的和尚来到王殿祥家里，本以为他是来化缘的，可他见了小殿祥后双手合十，口中念道："阿弥陀佛，这孩子铜头铁脑，命硬得很啊！阿弥陀佛，阿弥陀佛！"结果，和尚什么也没化就隐遁仙踪而去了。因此村里人都认为这孩子命大，佛在保佑他，一定能活下去。这一经历，也许就是大师今后人生的初结佛缘吧！6岁那年，他到住在牛王庙附近的一个亲戚家去玩，被这家墙上贴着的月份牌广告画深深吸引了，在他幼小的心灵中产生了一种极大的好奇心（图1-2）。此后他的心中总有这么一种冲动：我也要画画。可是家里穷得连纸笔都买不起，于是他利用每天上土冈放鹅的时机，折一根树枝在地上画大树、画鹅、画飞鸟，凡是他双眼能见到的、感兴趣的物体，都成了他描摹的对象；有的时候，他还会搅和一些黄泥捏成动物玩偶，形象虽不能说是栩栩如生，但也能达到有模有样的程度。自此，开启了他艺术的生涯。

但是，生活的艰难，让还在学龄前的小殿祥不得不和大人们一道，为生计而操劳。至今留在王殿祥记忆中挥之不去的是：在南京解放的那一天夜里，激战之后的南京城安静了下来，城外的一角、沧波门窦村的煤油灯下，小殿祥一家人正在拼命打草包。草包干什么用，他们不知道，只知道打10个草包可以换二两米。手巧的小殿祥打得既快又好，他知道，这可是救命的米啊！王殿祥

图1-3　在南京市第九中学上初中时的学生照

现在回想往事，总会感慨地说：在他几岁的时候，什么事情都干过，挖石头、砍树枝、卖柴火、下河摸鱼，还干车水、耙地、薅草、看护西瓜田等农活。当时，父亲看他心灵手巧，曾一度有心让他继承自己的理发手艺。小殿祥爱画画，却没有老师，全靠自己的悟性和灵性画画，在墙上、地上、灶头，凡是能够画画的地方，小殿祥都用他丰富的想象力画上了图画。

正是这份执著改变了小殿祥的命运。他的图画虽然稚嫩，却在没有多少文化人的农村起了大作用。当时正值农村土改，中央的政策通过宣传画的形式容易让农民理解。于是，土改工作队找到小殿祥家，要让这个贫农的儿子作画，为宣传工作服务。小殿祥高兴极了，在他看来，他终于可以有纸、有笔画画了。他按照工作队的要求，一张接一张地画着。土改工作队队长欣喜地看着小殿祥的画说：这孩子画得好，以后会有大出息！

这位队长的话传到了小殿祥父亲的耳里。开明的父亲没有扼杀这个"命硬"的小儿子的特长和兴趣。最终他把理发手艺传给了大儿子王殿臣，而给小儿子王殿祥留下了一片发展绘画的天地。

时光如梭，一晃到了1949年6月，10岁的王殿祥进入了南京市沧波门小学读书。家境贫寒的小殿祥不得不一边读书、一边做些力所能及的活，补贴家里生活。他经常一大早赶集市，卖油条、卖瓜子，还摸一点小石蟹醉好后去卖。一日复一日的辛劳换来了一点点的小积攒，终于他可以买些纸、笔了。春天，他到田间地头，面对随风起伏的油菜花，在画纸上尽情涂画出金黄色的画面；夏天，他一边放鹅一边画荷花、芦苇、飞鸟……他不知道这就叫"写生"，这是大自然在教他写生，他将自己的兴趣自然而然地流露到画纸上。其实，这是绘画所需要的最基本的要求，这一点在他无师自通的情况下，他已经做到了。

1954年，王殿祥15岁，他从南京市沧波门小学毕业，并考入了南京市第九中学（图1-3）。为了学到更多的知识，他坚持每天揣着山芋、咸菜，步行去城里上学，披星而出，戴月而归，来回40多里路程，风雨无阻，持之以恒。从小就懂得甘苦的王殿祥，中学求学的这一段经历，进一步磨炼了他的意志和吃苦精神。他说：这是一笔宝贵财富，终身受益匪浅。进城读书的机缘大大开拓了王殿祥的视野，他见到了城市中丰富多彩的文化生活，激发了他的求知欲，更激发了他的创作欲。他记得：当时中山路第四女中旁的陆家里路有一家广告公司，让他很感兴趣，每逢上学、放学时路过，总要停下来仔细看看师傅们设

计和画画，有时还情不自禁地问些不懂的问题。师傅们也许是怕影响工作，常常是不让看的，一次、两次还可以，时间长了，就有一点嫌烦。可是，王殿祥不愿意失去这样的学习机会。于是，他利用放学回家的时间下河摸鱼，第二天带给师傅们。有一次他摸了一条大鳜鱼，毫不犹豫地带给了师傅们。在当时物质十分匮乏的年代，这是很贵重的礼物了。时间久了，他认真学画的诚意和勤学好问的态度打动了这些师傅们，他终于可以公开地向师傅们讨教、学画了，他的绘画水平迅速长进。有一年放暑假，江苏省农科所有一批昆虫标本要绘制，王殿祥知道消息后自告奋勇地接下任务，并圆满地完成了任务。这不仅解决了自己读书所需的一些费用，也大大提高了王殿祥绘画的自信心。这家广告公司的几位师傅无疑是王殿祥日后从事广告事业的启蒙老师。

中学读书的这段时光中，王殿祥不仅各文化课的学习成绩优秀，而且还善于发挥自己的美术特长，承担了班级小黑板报、学校大黑板报的美术设计及文化宣传工作。艺术是共通的，他不仅喜欢画画，还喜欢唱歌，青少年时期的他积极参加学校的各项文艺活动，曾经代表学校参加了南京市中学生歌咏比赛并获得了一等奖。中学的这段经历初显了他内在的艺术潜质和才华。

第二节　不甘贫穷　自谋生路

1959 年 8 月，王殿祥高中毕业，当时他有条件去参军，如果参军了，他不用为全家的生计问题去分担了，而且在部队里也许因为其绘画方面的特长和较好的文化水平，考取军校的可能性将很大。但懂事的王殿祥知道家里穷，他要早一点为家里挑起生活的担子。他也相信自己的能力，以自己的一技之长和努力，可以做到这一点。于是，在离自己母校不远的邓府巷口，王殿祥创立了人生中属于自己的第一个事业——王殿祥画室。当时，这很可能是南京市的第一家"个体户"。这个"画室"经营内容与今天的广告公司类似，如完成客户的 VI、CI 方面的设计要求。在那个年代，俗称"广告宣传"。

王殿祥清楚地知道，画室成立，首要任务是生存下去。他的家庭背景不能给他在业务关系的铺陈上提供帮助，他自己的人脉关系也非常微薄。凭什么来给自己"拉业务"？没有业务又怎能将画室经营好？绘画的技能和年轻的体魄是仅有的资本了。他以最低的劳务价格到当时急需做广告宣传的餐饮业找业务，

有时价格低到只给一点油、一点面也做。因为在那个物质贫乏的年代，普通老百姓的吃饭问题都很难解决，如果干活能直接换回粮食，何乐而不为呢？王殿祥把积攒的面晒干，把一点点食油聚多后再带回家里，对全家的生活有了很大帮助。

一次，他在南京著名的大三元酒家接到一个广告业务，是在店面的橱窗内画一幅大型宣传画。这里位于市中心新街口，王殿祥知道这幅宣传画对大三元是重要的，对于自己同样也是重要的。他夜以继日地、认真地画，夜深了，就依靠在橱窗里睡一会。大三元酒家的领导看在眼里，认可了这个小伙子。他出色的画技，得到了酒家领导的赞赏。在餐饮业领导之间的交往中，也间接宣传了王殿祥，王殿祥由此打开了进入餐饮业做广告的大门。南京的8家高级菜馆，同庆楼、六华春、大三元、老广东、曲园、一枝香、老正兴、奇芳阁等酒家，先后找他设计、制作广告宣传画，并且协助布置店堂。每做一次设计，勤劳能干的王殿祥都像做第一家业务那样，认真把工作做好，并能得到领导们的肯定。在国家面临三年自然灾害的严重困难面前，王殿祥利用在菜馆工作的条件，帮助全家渡过了困难时期，也为自己的事业发展奠定了基础。

王殿祥的业务越来越多了。他至今还记得：为南京市东方无线电厂设计商标，得到了160元钱；为南京李顺昌服装店设计商标，得到了120元钱；这在一个技术工人月工资只有几十元钱的当时，可是一笔不小的收入啊！他对家里的帮助越来越大了。

业务之门敞开了，王殿祥的设计进入了果品公司行业。当时南京最大的长江南北货商店门头设计也来找他，并让他负责装修。随后，南京市工人文化宫的广告设计和制作、南京木材展览会的布展设计、南京"节煤、节电、节油"展览会的广告设计和制作纷纷慕名前来找他，他的美术创作之路越走越宽。美术人才稀缺的环境，为王殿祥提供了广阔的发展空间，"王殿祥"的名字在业界逐渐声名鹊起，其设计的作品受到客户和群众的一致好评。

第三节　收获爱情　勇挑重担

在事业发展的同时，王殿祥也收获了自己的爱情——他认识了当时在著名的老广东菜馆工作、被誉为老广东"一枝花"的美丽姑娘蔡永芳。也正是这一

图1-4 1964年，王殿祥与蔡永芳的结婚照

图1-5 1967年在黄山天都峰

图1-6 1970年承接外贸订单，在北京长安街北京饭店前留影

段恋情，结束了王殿祥的"个体户"生涯。20世纪60年代初期，社会上对个体户存有偏见，甚至歧视，个体户还不能被人们所接受。蔡永芳对王殿祥样样满意，唯有对他的个体户身份有意见；蔡永芳单位也有领导对她说，王殿祥这是走资本主义道路。王殿祥感到了压力，他已经深深爱上了蔡永芳。为了不失去自己心爱的姑娘，王殿祥决定以自己当时已有的影响力，向南京市美术公司申请成立集体性质的南京市玄武美术广告社。一段时间后，又联合另外四家美术、设计单位，在位于南京市新街口的红楼书场，合并成立南京美术模型服务部，王殿祥担任绘画、设计、业务部的主任，享受单位最高工资待遇：月薪84元。当时在全市，这个标准也属于高薪了。南京美术模型服务部成立后，承接了不少大型模型设计制作任务，其中主要有徐州市淮海展览厅的各种大型矿山电子模型、南京长江大桥模型等。

王殿祥改变了自己"个体户"的身份，于是在1964年他与蔡永芳喜结连理（图1-4）。

1966年，全国范围的"文化大革命"开始了。王殿祥带领20余人，承担了各地绘制毛泽东主席画像的任务。由于任务量大，他们走遍了半个中国，先后绘制了几千幅画像，满足了当时的社会需要（图1-5）。1970年，美术服务部被撤销，王殿祥作为单位主要技术骨干，调入南京市东风工艺厂，即后来的南京市第二医疗器械厂，担任生产部及设计室负责人（图1-6）。

1972年，因出口创汇需要，南京市政府启用厂里原中央商场金店老艺人制作出口首饰。南京市东风工艺厂也接到了政府下达的任务。作为负责产品设计的带头人，王殿祥开始琢磨金银细工，他的工作从美术服务转向首饰制作，他学习并掌握金银熔化、敲打等生产工艺和一系列金银细工工艺。他有一定的美术专业基本功，除了学习首饰等金银细工技艺外，金银摆件工艺、制作、设计更适合他发挥艺术构想和灵感。

1974年，南京市第二医疗器械厂又改名为南京市金属工艺厂。企业的产品转型，为首饰生产和摆件生产带来了发展机遇。

1976年，南京市金属工艺厂创办大件（摆件）车间，聘请南京首饰制作老艺人王水年及从上海请来的四位老金匠进行摆件制作。王殿祥从他们那里学习了传统摆件制作工艺。当时的摆件制作，是在平板上用手绘制平面图后，再进行抬、拱、敲打、合焊。这样，既费时费力，产品的一致性也没有保证，无

图1-7 1984年与一大一小《仿唐皇马》摆件（右为当时的厂领导）留影

图1-8 2000年8月为《仿唐皇马》摆件配18K金线条

图1-9 1986年11月在广州流花宾馆为广交会客商当场设计并捏泥制作仕女泥稿（塑型）

法进行批量生产。善于思考的王殿祥，决意对这个传统工艺进行改造。王殿祥的美术功底及掌握的雕塑技能给了他启发。1978年，他在南京市变压器厂学习了3个月的石蜡浇注工艺。这是精密铸造工艺的关键步骤之一，也是王殿祥改造传统工艺的核心程序。

经过数年的钻研和摸索，王殿祥的金银摆件创新工艺逐渐完善和成熟。他把新的工艺方法概括为"缩型雕塑、翻成蜡模、合理解剖、翻成石膏模、形成阴阳锡模、金银片锡模内成型、整体合焊、表面处理、手工研光"。这里面，王殿祥将木雕、石雕、牙雕、泥塑、玉雕等雕塑手法与拱、压、挤、錾、砑、刻、铲及翻模、线刻等金银工艺结合起来，使得摆件造型准确，制作节时省力，有利于批量生产。

第四节 盛世机遇 硕果累累

1984年，恰逢我国黄金市场开放之机，老字号老品牌"宝庆银楼"在金属工艺厂的基础上复业组建。王殿祥参与了复业组建工作，并接受了宝庆银楼商标的设计任务。"宝庆银楼"于清嘉庆年间创建，原名"南京鸿记浙江方宝庆银楼"，与沈阳萃华、上海凤翔、苏州恒孚并称为"中国四大银楼"。从清嘉庆直到1984年长达170多年的时间，宝庆银楼还没有商标印记，这的确让人遗憾。年轻的王殿祥画了数十张图样，最终一幅《二龙戏珠》的龙纹变形图案，在大家赞许钦佩的欢呼声中诞生，现已被评为中国驰名商标。

进入宝庆银楼工作的王殿祥，先后担任了12年的宝庆银楼经理，宝庆银楼首饰总公司的生产经营科长、产销部部长、总设计师等职务。他还同时担任了江苏珍宝堂精品公司总经理。这一时期良好的工作平台及工作实践，使王殿祥在摆件、首饰的设计制作方面跃上了新台阶。他研习了我国各个历史时期金银工艺品的制作工艺和造型风格特点，充分发挥自我创新才能，使作品不仅传承古韵，而且具有时代内涵。数十年间，他有4000余款摆件和首饰作品问世，其中，《太湖民船》《敦煌美人鱼》《金龙腾飞》《万象更新》等摆件，都继承了从我国春秋战国以来摆件制作分体浇注再合焊成器的方法。他的《仿唐皇马》（图1-7、图1-8）、《三马拉车》《八音仕女》《大肚弥勒佛》，以及"寿星"系列小摆件，运用了雕塑造型手法，立体、充盈、细腻入微，达到了"气脉纳于内，而气韵溢于外"的效果，出神入化、形神兼备，达到极高的水平；其中多

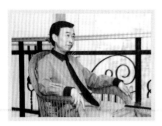

图1-10 1987年8月在宝庆银楼二楼答《人民日报》记者问

图1-11 1992年3月王殿祥与仿古作品《吉祥象》合影

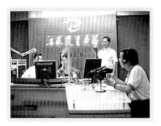

图1-12 1992年6月在江苏省广播电台"艺术投资"栏目直播现场

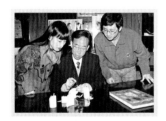

图1-13 1996年向女儿王微等传授镶宝首饰知识

图1-14 《求是》杂志论文征集信函

件摆件获得中国首届工艺美术品"百花奖"银质奖、江苏"特别金奖"、出口"金龙腾飞奖"等。他的摆件作品成为了宝庆银楼主打出口产品，连续18次代表宝庆参加广交会，为国家创收了大量外汇（图1-9），仅《仿唐皇马》摆件，在广交会上一次就创汇56万美元，成为当时我国金银摆件出口佳话，并被国家列为收藏珍品限量发行。他创作设计的"情痴""生命之音""阳光青春""风采女人"等首饰系列，分别获首届杭州西湖国际精品博览会铜奖、中国华东工艺美术礼品苏州展览会特别金奖、第二届杭州西湖国际精品博览会金奖。

王殿祥的摆件工艺创新工艺写入了由他参与编写的《国家金属工艺中高级操作工技艺培训教材》。他参与编写了《国家首饰设计师标准》，还发表了20余篇经济、技术论文，其中《品牌亟待突破"社会责任"瓶颈》在《中国黄金报》发表，同年被《求是》杂志社收入《党旗飘飘 "永远的丰碑"》文集；论文《一个成功的品牌由谁来支撑》在《宝玉石周刊》发表后，被《求是》杂志社收入《党旗飘飘 "辉煌的篇章"》文集（图1-10~图1-14）。

由于王殿祥的一系列突出成就和杰出贡献，他于1989年被评为高级工艺美术师，1997年被授予"江苏省工艺美术大师"称号，2005年被评为研究员级（正教授）"高级工艺美术师"职称，2006年被国家发改委评为"中国工艺美术大师"，2009年被国家文化部授予"国家级非物质文化遗产项目金银细工制作技艺代表性传承人"，成为我国金银细工工艺领域唯一的国家级非遗传承人。

第五节 退而不休 福祉创业

1998年，王殿祥60岁了（图1-15）。他退而不休，创办了王殿祥珠宝首饰有限公司（图1-16）。公司成立不久，一切都在摸索中前行，却发生了一件意想不到的、几乎能造成公司毁于一旦的事件：由于公司没有库房，所以大师将设计的一些价值不菲的首饰及贵金属原材料均放于家中，可在一个家中无人的夜晚被贼偷了个精光，几十万元的损失，让公司发展一下子陷入了停顿状态。报警后，警务人员介入调查，几个月下来毫无破案头绪与进展，公司无法正常经营。大师日渐憔悴，回到家中后望着靠窗桌案上供放的一尊近1米高的瓷观世音坐像，边跪拜边祈求道："菩萨啊，你就眼睁睁地看着贼偷我的东西，你为什么不保佑我啊！"感叹之余，心情沉重的他无可奈何地要起身，忽然灵光

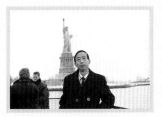

图1-15 1998年参加美国"中国工艺美术获奖作品展"时，在自由女神像前留影

图1-16 1999年2月与著名相声表演艺术家姜昆在玉龙金店剪彩现场

图1-17 1985年在宝庆银楼与西藏活佛合影

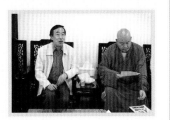

图1-18 2001年在南京毗卢寺与传义大师交流

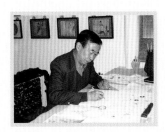

图1-19 2002年11月在工作室设计首饰

一现，好似观世音菩萨动了一下，上前一看，原来是观世音像被移动过一点位置，而坐像背后桌面上留有一小块清晰的鞋底纹。大师赶紧将这一情况反映给警务人员，警务人员从这一发现分析出窃贼是从楼顶上吊绳索，从换气窗爬进后踏桌案而下的，从而移动了观世音菩萨，留下了罪证，熟人作案的可能性较大。根据这一线索，警务人员很快抓到了窃贼，并为大师挽回了损失。大师非常坚定地认为：这是佛祖指引观世音菩萨护佑了他。自此以后，大师潜心敬佛，希望能为祖国的宗教事业做贡献（图1-17、图1-18）。于是，10余年时间他设计并制作了大量的"宗教圣像"系列摆件。如：他为南京栖霞寺设计制作了佛教圣器《佛顶骨金刚须弥座》、为南京灵谷寺设计制作了《玄奘顶骨舍利供奉宝塔》、为山东汶上县宝相寺设计制作了《佛牙宝殿》等，轰动了国人，在国内外被广泛报道。在此期间，他产生了使"佛教引入首饰"设计的想法，在与南京市佛教协会领导及市主要寺院的方丈、住持多次沟通磨合后，得到了他们的理解和大力支持。由他亲自领衔，经过精心筹备的南京市第一家以"王殿祥"姓名命名的祈福首饰专营店于2011年国庆节问世了。"王殿祥祈福首饰"成为南京市珠宝首饰行业一个全新的亮点，成为在珠宝首饰行业人们迎请开光祈福首饰的唯一专营店。它的问世，大大满足了人们精神和物质的需求，在产生一定经济效益的同时，带来了更为显著的社会效益。

第六节 文化大师 走向辉煌

自2000年以来，短短几年时间，王殿祥根据唐诗、宋词创意设计了"情痴""生命之音"及反映现代都市女性生活的"阳光青春""风采女人"等首饰系列，于2000年、2003年分别获得了第二届、第三届中国杭州西湖世博会金奖、银奖，及省工艺美术设计特别金奖（图1-19）。

2002年，王殿祥继承发扬宝庆人的优良传统，以其体现人格尊严和生命价值的名字"王殿祥"作为商标成立了王殿祥品牌公司。

"王殿祥"珠宝首饰是我国第一个以大师姓名命名的首饰品牌，先后被国家发改委市场名优产品调查中心授予"中国珠宝市场消费者最受欢迎十佳品牌"及中国工商联金银珠宝业商会评为"中华金银珠宝名牌"。

近年来，王殿祥先后在《求是》杂志、《中国黄金报》《宝玉石周刊》《财

图1-20　2008年10月在江苏省工艺美术大师评定会上与"国大师"合影

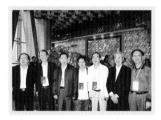

图1-21　2011年9月在江阴市华西村与《天下第一金牛》专家评审组成员合影

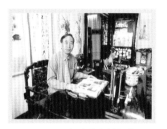

图1-22　2003年在南京甘熙故居工作室进行《金陵大报恩寺塔》的设计、构思

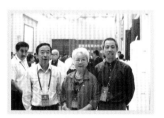

图1-23　2006年9月在京西宾馆中华文化促进会成立大会上与著名电影表演艺术家田华合影

图1-24　2006年9月在北京京西宾馆中华文化促进会成立大会上与中央电视台著名播音员赵忠祥合影

富珠宝》《商报》等报纸杂志上发表了《艺术岂能论克卖》《一个艺术首饰消费的时代即将到来》《加强品牌的社会责任》等多篇论文，其中，《加强品牌的社会责任》获得全国经济论文一等奖。

同时，王殿祥还多次担任中国工艺美术品"百花奖"、首届中国青年奥林匹克珠宝首饰制作技能选拔赛暨第二届全国行业青年技工操作赛、西湖国际精品博览会等国家级大赛评委（图1-20、图1-21）。

王殿祥一直致力于金银细工艺术精品的设计制作，在2010年又创建了王殿祥艺术品设计制作有限公司，决心打造国际艺术品市场设计与制作"航母"。目前，一批有影响的艺术精品，如古建筑模型系列的《金陵大报恩寺塔》（图1-22），首尾长2.3米、高1.7米的华西村《天下第一金牛》超大型摆件，仿古系列的《玄奘顶骨舍利供奉宝塔》已陆续面世。

2011年，他在南京市钓鱼台184号又创建了南京第一个金文化会馆。整座小楼建筑面积有1000余平方米，飞檐翘角、青砖小瓦、古色古香。一楼陈设了大师多年来设计和制作的金银、珠宝、玉石饰品和各种摆件，其中不乏国宝级的获奖之作；右侧，是生产基地，摆放着我国首饰行业目前最大的熔金炉、压金片机、金退火炉等，显示了公司不凡的实力。

拾级而上，二楼右侧，是宽敞明亮的大师工作室及会议室；左侧是茶文化会所。三楼最抢眼的是一排排整齐排列的课桌椅，这是大师用作培训与教学的基地。在这个基地，大师作为非遗传承人，传授所学和技艺给自己的弟子，以尽传承人的职责。

对于大师创建的南京第一家、全国也不多见的金文化会馆，他是这样说的：黄金的历史几乎与人类的历史一样古老而悠久。几千年来，经过岁月的积淀与传承，黄金文化已经形成了一个广泛而独立的文化系统；作为文化承载的黄金工

图1-25　2010年11月在南京紫峰大厦"江苏省艺术品精品展"上与陈焕友合影

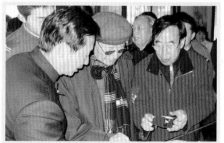

图1-26　在南京中山陵"梅花节"首饰展上向南京军区原司令员向守志、江苏省文联原党组副书记高以俭介绍梅花首饰

艺品，象征高贵、希望与永恒，漫长的演绎过程，最终形成了黄金与人类文明息息相关的文化。例如，黄金文化与民族图腾，黄金文化与儒家思想，黄金文化与宗教，黄金文化与建筑，黄金文化与民俗，黄金文化与权力，黄金文化与养生，等等。我国是黄金生产大国，黄金产量世界第一，黄金加工量世界第二。挖掘并传播黄金文化，已经责无旁贷地落到我们这一代人的身上。我的金文化会馆，将利用各种形式，包括研讨会、报告会、学习会、交流会，以及参观、访问等，结合金银、玉石的生产实践，将金文化中的思想精髓、艺术精髓、工艺精髓发扬光大。

王殿祥以他的高度责任感及"老骥伏枥，志在千里"的精神，在逾古稀之年，仍然在为我国的金文化及金银细作工艺的传承与发展不懈努力，一步一步走向辉煌（图1-23~图1-27）。

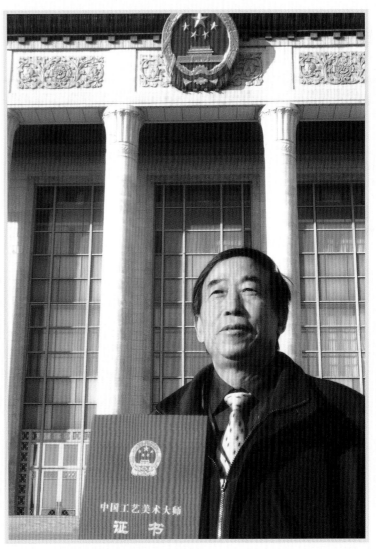

图1-27　2007年1月被授予"中国工艺美术大师"称号后在北京人民大会堂前留影

第 二 章

鉴古开新
南北融合

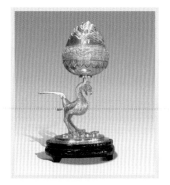

图 2-1 《四灵熏炉》

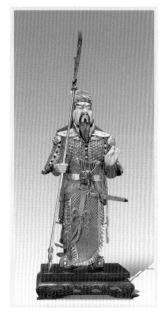

图 2-2 《关公》

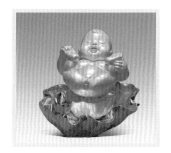

图 2-3 《连生贵子》

第一节　实镶花丝　南北共荣

金银细工从字义上即可看出，它分为材料（金银）和工艺（细工）两个层面，从用途上分为首饰、摆件两大类。首饰是指佩戴在人体外露部分的特殊装饰物；摆件是统指陈设物，分为表现动物、人物、神像、植物等小摆件和表现山川、庙宇、寺塔等体量大而高的大摆件；金银指黄金、铂金、银等贵重金属。人类选用金银材料制作装饰用具、饰品的初衷是标榜权力，象征统治、财富和身份的富贵，是等级社会的产物。王殿祥大师认为：在中国，金银饰品的产生是中国古代物理学和古代化学、中国古代生命科学、中国古代算术、中国古代天文学与历法，以及中国古代自然观具体实践的结果，反映了古代物质观中的阴阳学说、五行相生相胜说和元气说，甚至，从某种程度上影响了古代思想、哲学观的形成，反映到儒家学说、社会伦理以及封建制度的纲常理论架构。旧石器时代晚期，生活在北京周口店的山顶洞人掌握了最原始的工艺，学会了使用钻孔、刮削、磨光等技术，"第一次揭示了装饰艺术中单位相互穿插的节奏感和变化统一的形式美法则"（著名工艺美术史学家王家树语），可谓中国金银细工行业的萌芽时期。春晚战国时期，青铜器、玉器等器具、陈设物的出现，扩大了物质生产的规模，形成了行业分工的雏形，物品无论在形态上还是在数量上逐渐丰富起来。由于青铜冶炼技术运用得逐渐熟练，与手工技巧艺术地结合，人类彻底告别了蒙昧的野蛮时代，金银饰物成了人类生活资料积累的一部分，人们的审美观有了很大的提高。

至唐宋时期，金银饰品的风格和面貌已发展成为或丰满富丽、生机勃勃，或清秀典雅、意趣恬淡，越来越趋于华丽浓艳，宫廷气息越来越浓。这也是我国金银饰品行业形成后的发展时期。

明清时期，是中国金银饰品业承上启下、制作技艺的突破期，其制作工艺包括了翻铸、炸珠、焊接、掐丝、镶嵌、点缀等，大型器物已用打胎法制成胎型，主体纹采用锤成凸纹法，细部采用錾刻法，结合花丝工艺，组成精美图案，有的器物镶嵌珍珠宝石，五光十色。形态的丰富多彩、技艺的细腻精湛成了时代特色，为现代金银饰品的发展奠定了深厚的基础。

近现代是金银饰品发展的繁荣期。新中国成立后，尤其是改革开放以来，

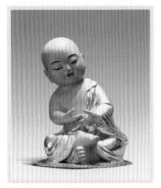

图 2-4 《小沙弥》

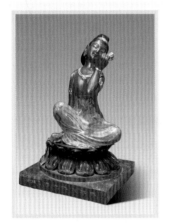

图 2-5 《吹花观音》

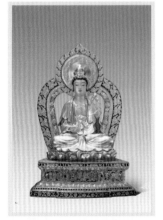

图 2-6 《西方三圣之大势至》

随着人们物质文化、精神文化需求的极大丰富和提高，金银饰品文化进入了无可比拟的新的繁荣时期，已形成了包括符合现代艺术、现代加工业、现代商业及社会环境的造型设计，是现代物质文明、艺术与科学相结合的产物。

王殿祥大师与时俱进地顺应了历史发展的要求，可以说是历史选择了他。

一、创新工艺，南北互融——王殿祥大师的工艺特点之一

早在 1972 年，为了完成国家下达的创汇任务和外商的工艺要求，时任南京市东风工艺厂生产部及设计室负责人的王殿祥，就开始带领原中央商场金店老艺人制作出口首饰。然而，由于王殿祥不是传统意义上的"手艺人"出身，因此，传统摆件制作工艺在平板上用手绘出平面图后，进行抬、拱、敲打、合焊。这种工艺既费时费力，产品的一致性、精准性又无法保证，更无法进行批量生产。于是，王殿祥反复研究传统工艺的制作流程、制作工艺，揣摩国外标准化生产的工艺流程和机制，决意对这个传统工艺进行改造，以求适应外贸订单短时间内批量生产、精准、一致性的产品品格要求。所以他运用自己的美术专长和掌握的雕塑技能给自己的启迪，决定采用石蜡浇注工艺，"缩型雕塑、翻成蜡模、合理解剖、翻成石膏模、形成阴阳锡模、金银片锡模内成型、整体合焊、表面处理、手工研光"。创新金银摆件工艺，把木雕、石雕、牙雕、泥塑、玉雕技法，融合到"拱、压、挤、錾、砑、刻、铲"及"翻模、线刻"等金银细工工艺中去，并把南方的"实镶"工艺与北方的"花丝"工艺结合起来，形成独特的摆件制作工艺，使得摆件造型准确，制作节时省力，有利于批量生产。王殿祥的创新研究成果获得了业内专家和国内外一致好评，自此，历次交易会都能接到大量订单，仅《仿唐皇马》一项，一次外销量就达 4000 余座。随着外销市场的扩大，王殿祥以中国文化故事、动物题材、人物题材、花鸟鱼虫题材，分系列设计制作了上万件作品，为国家创收了大量外汇（图 2-1~ 图 2-6）。

1984 年 9 月，老字号宝庆银楼复业组建，王殿祥担任总设计师，还先后担任生产经营科长、产销部长、江苏珍宝堂精品公司总经理。他不仅创新设计了"情痴""生命之音""阳光青春""风采女人"等具有现代装饰趣味的首饰系列，更在传统金银摆件的出新上取得了令人瞩目的成绩。他的《仿唐皇马》《三马拉车》《八音仕女》《万象更新》《大肚弥勒佛》，以及"寿星"系列小摆件，均为推陈出新的精品。

王殿祥大师从首饰、佛像、小摆件的设计创作中一路走来，积 40 余年金银

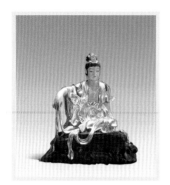

图 2-7 《水月观音》

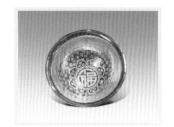

图 2-8 《福碗》

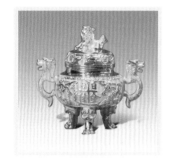

图 2-9 《金鼎》

工艺摆件和首饰设计成就，最终成为"国家级非物质文化遗产项目金银细工制作技艺代表性传承人"，也是我国目前为止该项目唯一的国家级传承人，其特点就在于他的摆件设计与制作。金银摆件已有3000多年制作史，从商代开始到隋唐时期已经发展到一个比较鼎盛的时期。由于古代金银摆件都属宫廷作坊生产，所以深受宫廷艺术规制的影响，尤其明朝在南京建都以后，进入了它的兴盛时期。元代银局、明朝的御前作坊、清朝的造办处都有生产金银首饰、金银器皿、金银摆件的工场。特别是元代以来盛行各色宝石，明代从锡兰、印尼等地进口祖母绿、猫眼石，从缅甸运入大量翡翠，这为金银摆件镶嵌工艺的兴盛增添了更加丰富的内容。例如在北京定陵出土的明朝万历皇帝朱翊钧及他的两个皇后墓里的金冠，多种多样的金银首饰、金银器皿，都反映了明代首饰镶嵌工艺的兴盛。到了近代，特别是新中国成立以来，金银摆饰品又得到了空前的发展。我国的金银摆件由于有着浓郁的东方艺术风格和高超的制作工艺，以其辉煌的艺术效果，受到了世界各国人民的喜爱，在国际上有着相当高的声誉。因此，为了使我国这一艺术得到更好的发展，有必要更好地发扬传统、创新开拓。

金银摆件饰品，它是既可实用也可欣赏的工艺品，用金、银、铜材料制作，胎和纹样中镶嵌各种宝石，烧上玻璃彩釉，配上象牙料、红木底座，品种分为案头摆件、烟具、酒具、餐具、梳妆具、药盒等。目前江苏地区只有少数几家生产这种产品，江苏一般为南方实镶制作工艺，北方是以北京为首的花丝工艺。多年以来，由于相互学习，各取所长，南方厂家也开始运用花丝工艺，并与实镶工艺相结合。但制作手法有所不同，实镶工艺是把金银薄片，经敲打、弹、抬、錾、雕、镂、焊、披、点蓝、烧蓝、砑、镶嵌而成；花丝工艺即将细的金银丝，通过推、叠、织、编等手法，做成各种首饰、器皿、摆件的外形，然后捏出图案，点上蓝，经过烧制而成，最后镶宝。通过以上两种工艺制作出的产品，金银光泽加上艳丽的珐琅色，珠宝光辉交相辉映、艳丽夺目、立体效果突出，给人以美的享受。

王殿祥大师将实镶、花丝工艺结合并运用到金银饰品、摆件的制作上，基于"一切有利于"的需要，为设计、创作、效果的需要而为，为客户的需要而作。可以说是实用主义的，也可以说是唯美主义的，这个"唯"是一切手段为实际效果服务。因此，南北方在技艺运用上的特点，恰恰成就了他融合南北、古为今用、洋为中用的特色（图 2-7~ 图 2-9）。

图 2-10

图 2-11

图 2-12

二、工欲利器，艺善流程 —— 王殿祥大师的工艺特点之二

由于摆件制作采取的工艺不同，制作方法不同，因此使用的工具亦有区别。王殿祥大师金银摆件制作的常用工具如图所示（图 2-10~ 图 2-15），又由于南方实镶制作法与北方花丝制作工艺不同，因此，王殿祥大师将其总体上分为 8 道工序（图 2-16~ 图 2-27）：

1. 图纸设计与施工图绘制

从实际目的和要求出发设计出自己要做的摆件设计效果、结构、施工图，图的比例为 1：1，特大的可 2：1 或 4：1，在图上各部位、节点要求注明镶嵌的宝石大小、品种规格和烧制珐琅部分。在造型结构画图时，金银部分可以用墨线勾出，花丝部位要画出花丝结构，一般只画单色图，这样可以突出宝石和珐琅部分。但珐琅部分和宝石要用色彩表示，这样珐琅工人可以根据色彩配珐琅色，嵌宝工人可以根据色彩选配宝石。他要求图纸必须画出三视图和立体效果图，以便制作工人充分理解设计意图。由于摆件和器皿是由很多配件组合而成的，所以必须要画出部件图和整体装配图，图纸要复制几份，要分发到各部制作工人手中，以便有效地进行工作。

2. 泥塑

金银摆件的泥塑不同于艺术造型泥塑，它包含着一定的工艺性、装饰性，一件摆件造型的好坏，泥塑是重要的环节。新中国成立前，摆件生产没有现在发展快、要求高，一般都是摆件技师自己根据多年的制作经验，根据图形大概用紫铜皮抬成壳皮，再翻成摆件模，但形体一般做得不准确，工时多，结构不易推敲。而现在凡是有条件的单位都改用泥塑塑形，再翻模。

泥料以宜兴紫砂泥或无锡惠山泥最佳，因泥质细腻，可塑性强，干后不裂，比较坚硬，或者用橡皮泥拌上石膏粉塑形。王殿祥大师在塑形时除强调形体准确外，还要注意各部结构和起模方便，形体要注意内收和泥塑干后收缩的特点。一般泥形体要比做成实物的外形尺寸略小 0.1~1.2 毫米，因为要考虑在翻模时的铜皮厚度、金银材料厚度，否则一旦制作成型，就变得形体臃肿，严重影响造型，结果无法收场。

3. 翻模

翻模可用泥模翻成石膏模、修光翻锡模；也可不用石膏模，直接用泥模翻锡模。王殿祥大师制定的具体工艺方法是：

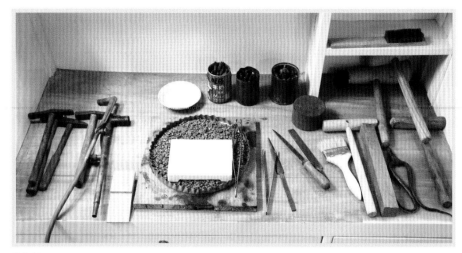

图 2-13

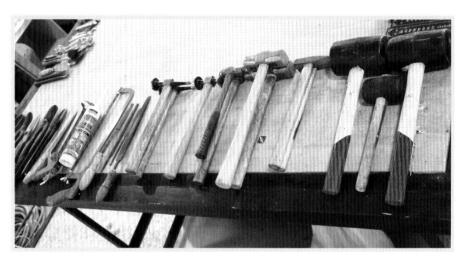

图 2-14

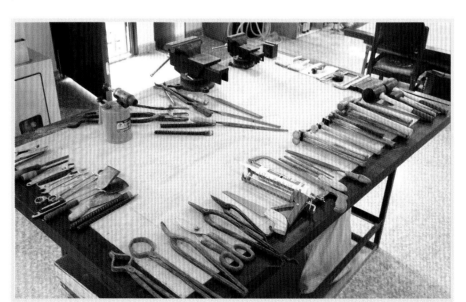

图 2-15

（1）先选用铸造红砂，经过筛选（颗粒要细，不要带水，因翻模不干容易起气孔），压实、压紧，然后将形体用墨线画成哈夫分线，有些形体不对称、畸形，不宜翻，根据制作要求，在不破坏结构部位的前提下，先用墨线画出要锯的部位，用拉弓锯条割断。如动物、人物一般将头、手、腿锯割下来（注意锯口厚度，做时注意放长，或称分体），再将形体压入砂箱，用厚纸板做成围墙，形体取出，用毛笔蘸水将模修整（工艺与铸造工艺相同），然后铸入熔好的锡。

（2）浇铸熔好的锡，一般只翻凸模，取出进行修光，符合形体为止；然后再用厚纸板将凸模围好，用细铅线扎紧，翻凹模。在翻模时一定要将凸模涂黑，或熏墨，便于起模。

（3）做铜模。做好凸凹锡模后，将0.6毫米紫铜皮剪成大概尺寸，加热回火，根据形体模样用锤打凹，然后放入凹形锡模上，将凸模合上，用重锤打，或用气锤打，铜模成型，然后再度修光和精加工，同要做的大形基本一样，然后涂上墨汁（为了翻铸锡模时不沾锡），把铜模图形向上平放，原板纸（黄板纸）用直径0.3铅丝围上、扭紧，然后铸锡（是凹模），这样模型工艺结束。用铜模而不用锡模成型，是因为紫铜皮塑性强，不但易于变形，而且可以做成副件，便于存放。铜皮还便于修改、整形，如用锡模，一两次就要变塑，所以用铜模。

4. 原材料配制

从银库提出的白银，一般纯度为99.9%，因纯度太高、太软，不便于加工塑形，一般要加入5%的纯铜，使其纯度保持在95%左右，根据需要加工成厚薄、宽窄不等的片材和直径不等的圆丝、半圆丝、扁方丝、方丝、圆管等。王殿祥大师强调这道工序加工质量非常重要，不能起皮、起砂眼、断裂，片材表面要光亮，不能用回残银拉，否则大件制作好后，会出现起皮、砂眼，造成前功尽弃。

5. 模具成型

批量小、形体大的一般用手工锡模成型，手工剪边。制作方法是将备好的所需片材，放出大概展开尺寸，回火打凹成大体形状，放在凹形锡模上，然后凸模同凹模合上，上面放上一定厚度的纯模铝片，经过压力机或重锤锤击成型，剪去回边即成。

6. 产品制作成型

这道工序完成产品的组合成型，涉及焊、錾、锉、砂、抛、粗研几个方面。

（1）焊

形体出模经过适当整形加工，剪去回边，然后进行焊接。先将工件用铅丝扭紧、固定，接口对接平齐。有些部位如马腿、人手采用平接，防止走动，平接还须做套管。然后将硼砂涂足，焊接时火力要均匀，焊药要涂足，防止假焊和虚焊。焊好后要用锉刀把余部锉净,形体全部焊好后,先用砂纸全部略砂一下，砂去焊接部位凸起颗粒，大体要光亮，然后灌胶。

（2）錾

产品灌胶冷却后，在工作台上放上沙袋（用布袋装经过筛洗的沙子，干了装入袋内），把灌好胶的产品放在沙袋上，用绳勒紧，用各种特别型号的錾子进行表面整光、整平，理清结构和结构走向，这种做法叫走錾。王殿祥大师指出：这道工艺注意要灵活均匀、用力平均，使形象更为准确、使模具所不能达到的形状通过整形来达到。形体小的和配件可以固定在胶板上进行,通过弹、錾，产品基本成型，大的轮廓基本出现。

（3）锉、砂、抛、砑

摆件产品走錾好后，用细锉对焊接处细锉一下；然后用细水砂纸把工件全部细砂一遍，把錾、锉刀的痕迹砂平、把形体砂成光亮，看不出什么痕迹；然后用吸尘抛光机进行粗、细抛光,抛光时要细心，用力要均匀，不能将轮角抛平、线条抛糊，这样做省工。最后用砑子粗砑一下。

以上工序做好后，用火枪将产品内胶退出，然后放在白胶中浸泡一段时间，使产品内杂质基本清理干净。这道工序为产品成型的重要工序，对技术要求特别高，要求生产工人必须有熟练的技艺手法和经验。

7. 花丝镶嵌

花丝工艺是把金、银等贵金属拉成细丝，采用掐、填、攒、焊、编织、堆垒等传统技法造型、制成各种摆件和首饰。这是以北京为代表的北派花丝金银细工的工艺特征和艺术风格。由于用花丝工艺制作的摆件雍容华贵、典雅大方、珠光宝气、富丽堂皇，精工细作见长，贵族气息浓厚，王殿祥大师决定将其融入南派实镶技法之中，并对二者如何结合摸索出了一套办法，即用银丝通过特殊工艺编织成花丝布，在石膏形体上成型，焊粉筛在物件上，然后用火枪均匀走焊。花丝图案配件是用粗细不同的银丝、金丝，叠、编、推、填各种图形，用白菊（一种中药材）熬成胶状,贴合在棉纸上（用乳胶也可),筛上焊粉焊成型，

然后再结合在花丝布形体上。花丝一般用于人物飘带、裙、花鸟的羽翼和器皿（如香薰边饰工艺）上较多，特点是形象逼真，显得工细、工多。

8. 表面处理

脱胶后的产品经过白胶清洗处理后，在电炉上烘烤，进行美白、酸洗处理。这道工序一定要搞得干净，如果产品质量不好或虚焊，在这道工序上就现出原形。这道工序处理得好，对下道工序的珐琅、镀金、镀银都很关键，直接影响产品质量。但产品美白酸洗后，经烘干，要点琅的就进行点琅。因为银琅透底、色彩艳丽，点琅时要特别干净，在琅料中固琅线要多，红琅、白琅、紫琅不宜大面积，红琅最好少用，因为容易崩琅。产品点琅必须经过电炉 700℃ 左右温度烧结，在产品进电炉烧结时，容易变形的部位必须用不锈钢做的模具进行固定，因为产品一旦变形，再复形琅就立即崩裂，这一点非常重要。产品点琅结束后，进行镀金、镀银。一个产品光亮度好，将为产品增加更好的姿色。产品电镀好后，进行研光处理，用矸子将产品出亮。由于目前采用的还是比较落后的手工方法，用质地坚硬的钢材或用硬鸡血石、玛瑙做成不同形状的矸子，把产品放在工作台上，不时将矸子沾用皂角泡的水，在工件表面来回按顺序一步步地研亮，研光时要特别注意不要有丝纹，走向不要乱，不然在反光时对产品美观很有影响。

工件经研光后镶宝，配木座，装锦盒。在镶宝时要注意不使工件失光、碰毛，工作人员必须戴上白手套，桌面上垫上绒布以防摩擦，镶宝时尽量少用胶，非用不可时，也不能挂胶、落胶。

对于金摆件，工艺比银更精细、复杂，虽然很多程序同银摆件差不多，但是金摆件用料比银片薄得多（因金料贵重），制作时一不小心就会碰瘪，焊也比较困难，不能大量动锉刀（以防止损耗大）。做时掌握形体要准，焊药不能过多（过多影响金成色），脱胶要干净，不留余胶，在研光时必须在体腔内注入低熔点塑胶，最好不超过沸水温度，不然一研就瘪，有时在体腔内注蜡，但在用沸水脱蜡时表面容易染蜡，使工件失光。

除了以上工艺外，现在还运用电铸工艺，就是将蜡和导电体石墨粉混合塑形，经电铸，然后再脱蜡。这种工艺前途较大，可以生产形体复杂的摆件，适合大批量生产，造价低（图 2-28）。

喷砂工艺，就是用粗细不同的金刚砂喷在工件上，经过电镀处理，给人一

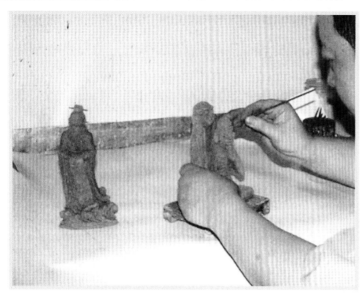

图 2-16 泥塑

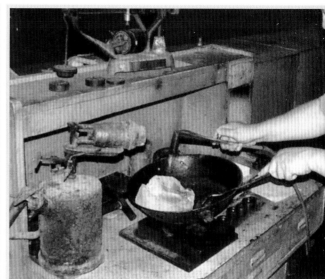

图 2-17 熔锡

图 2-20 焊接

图 2-21 錾花

图 2-18　翻模（铜种模）

图 2-19　抬、拱

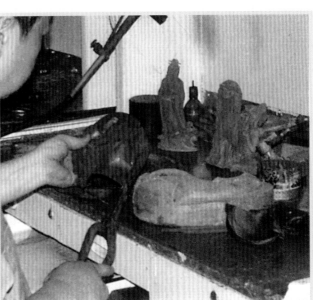

图 2-22　锉痕

图 2-23　剪边

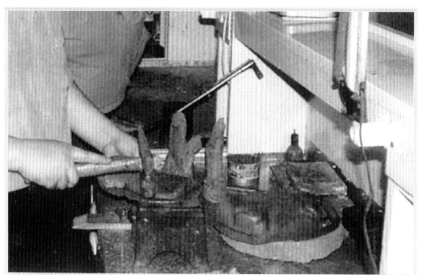

图 2-24　整形

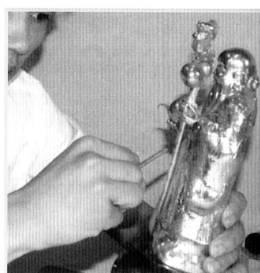

图 2-25　矽光

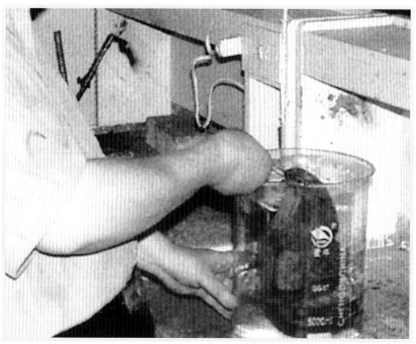

图 2-26　美白

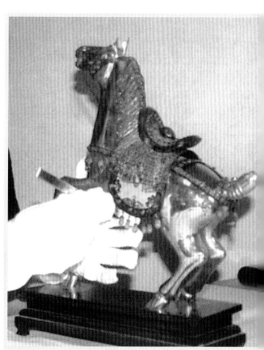

图 2-27　装配

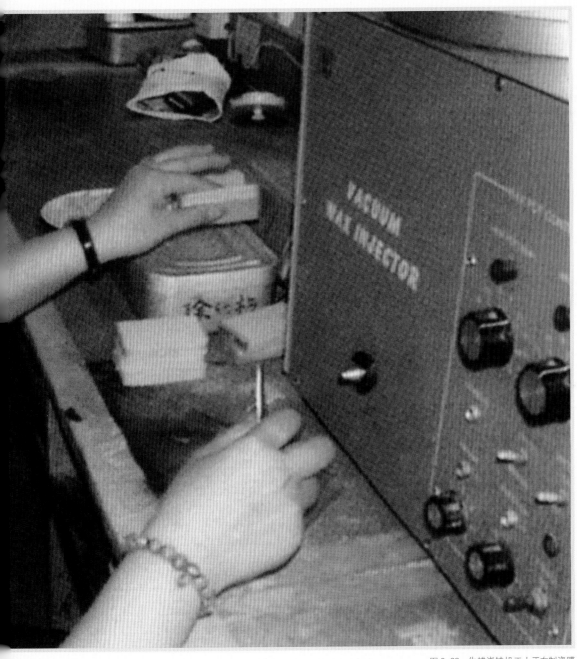

图 2-28　失蜡浇铸机工人正在制浇膜

图 2-29 《貔貅》

图 2-30 《鹤寿》

图 2-31 《金龙毛笔》

种淡雅的质感，对人物脸部效果较好。这种工艺素亮结合，对比非常强烈，层次分明。

腐蚀工艺，有的工艺用模具不宜达到，用手工掐丝又太费工，而且形体复杂，又要符合形体变化，又要表现图案效果，因而用烘漆或酚醛漆在清漆的工件表面用笔画出，等漆干后放在三氯化铁溶液里，加适当温度，经过摇动，在一定时间内就达到所需的效果，但这种工艺只适用于铜摆件和铜器皿。

第二节　结构传神　心语随形

王殿祥大师认为：设计创作一是运用技术手段综合结构、功能、外观、造型和人文艺术进行创新、创造的过程，也是从无到有，从初步的概念思维到成品产生的过程。要在这个过程中完成整个构思并实现构思，设计师就要像一部电影的导演，需要有一套完整的思维去控制完成作品，使作品成功。这个过程要突出两个特征："为人所用，以市场为引导。"一方面，设计是以图案和造型为基础的实用装饰艺术，而非绘画艺术创作，设计包含了比绘画创作更丰富的工艺性和实用性等内容；另一方面，设计是特定前提下一系列造型计划的逐步实现，而绘画创作的过程则是在绘画完成后即告结束的艺术创作过程。

设计师的设计风格是通过设计者的认识，将一个民族、一个时代、一个流派的艺术特点表现在金银饰品上，代表了不同的个性、修养，并适应不同的场合的要求。

由于设计对象和消费目的不同，金银饰品分为商业性和艺术性两大类，金银饰品设计也可分别称为金银饰品商业设计和金银饰品艺术设计。商业设计的设计对象主要是大众消费者，以售卖为目的；艺术设计的设计对象主要是某些特定群体，如鉴赏家或收藏家、设计展览组织者等。

王殿祥大师以商业用、佛事用设计为主体，在自己的首饰作品创作设计上，将风格流派划分为古典风格首饰、天然风格首饰、浪漫风格首饰和创新风格首饰等；在摆件作品创作设计上以动物、花鸟、神像、庙宇、寺塔等为题材，结合翻铸线刻工艺，运用"拱、压、挤、錾、砑、刻、铲"手法施艺，造型特点趋于写实中兼夸张、装饰。他认为：不管是哪一种类型和风格的设计，必须遵循一定的设计原则与定位，应该追求现实美的共性、审美共鸣，不断地创新，

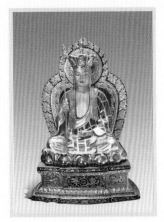

图 2-32 《地藏王》

图 2-33 《祈年殿》

紧跟时代发展的步伐，而不能单纯地追求形式主义和功能主义，那样只会陷入为设计而设计的泥沼（图 2-29）。

一、感知形态，独特视角——王殿祥大师的创作风格之一

王殿祥大师认为：金银饰品设计是一门综合性的艺术，除了要考虑选材及选型所具有的特殊内涵之外，设计者还要对使用者的用途、用意进行调查与分析。不同的人在气质修养、生理特点上会各有不同，不同陈设用途、场所、空间大小不同，形态也各异，这就要求设计师必须依据使用者的年龄、职业、形体、肤色、气质，并配合服装进行设计，这样才能符合人性化设计的要求。设计者在设计时针对个体（类型）的不同情况，融入自己的风格，两者完美结合，才能创作出真正具有个性风格的作品（图 2-30、图 2-31）。

王殿祥大师还认为：人们对于环境事物的感觉经验，都是源于过去的接触经验积累，即使不经肌体接触，也能判断它的软硬、粗细、轻重、冷热……尽管生活背景、学习经历各异，但经过不自觉的归纳，多数人内心深处沉淀的感官经验也会大体相似。因此，每一个人都可以判断美与丑、和谐与冲突的差异。这种能力有别于知识性的思考，可称为"形象思维"。

因此，王殿祥大师强调：成功的设计者，就是利用形象思维来思考点、线、面的构成，并充分考虑点、线、面构成形态与材质的最佳结合，最贴切地归纳并利用视觉符号去表达自己的设计意图，通过形象思维直接捕获内心的原点，以小中见大、大中探微的独特视角，把观点传达给观者，以便使设计作品中的思想能进入观者的心灵。

基于这样的认识，王殿祥大师的创作风格趋于简约中的写实又适度夸张、装饰。写实是他结合中国人的审美特质，"尽精微、致广大"，选定失蜡浇注法完成造型工艺的必然选择；夸张是他将形态特征放大的手法，其目的是突出形态表达的情感所在；装饰是他将形态与材质、形态与工艺、形态与设计手法结合的美化手段，使作品不仅传承古韵，而且具有时代内涵。其中，《太湖民船》《敦煌美人鱼》《金龙腾飞》《万象更新》等摆件，继承了我国春秋战国以来摆件制作分体浇注再合焊成器的方法；他的《仿唐皇马》《三马拉车》《八音仕女》《大肚弥勒佛》，以及"寿星"系列小摆件，运用了雕塑造型手法，立体、充盈，细腻入微，达到了"气脉纳于内，而气韵溢于外"的效果，出神入化、形神兼备（图 2-32、图 2-33）。

图 2-34 《翡翠葫芦挂饰》

图 2-35 《金碗》

图 2-36 《招财进宝》

二、剖析元素，把握结构——王殿祥大师的创作风格之二

人们常说："艺术来源于生活。"设计也来源于生活，原始设计元素来源于设计师在观察生活的过程中记录下来的物象，包括人物的、动物的、植物的、建筑的、绘画的等等。这些物象中都蕴含着丰富的文化。然而设计师对物象的认知不同于一般意义上的绘画，它着重于事物的特征、结构和规律的把握，而不是质感、光影和色彩的表达。

比如对结构的观察。王殿祥大师认为：首先，设计师要细心观察对象的各个部分，以及各个部分的衔接方式、特点。对对象内部组织形式的观察，如进行解剖分析，可以发现美的造型元素，给设计造型以启迪。采用不同角度进行观察和选形，可以增强选择设计元素的能力和途径。

其次，以不同的视角看待问题会产生不同的结果。设计者的眼光将影响整个设计的风格。眼睛是一种界面，是观察的器官、思考的起点、行动的航线、目标的指南；因观察而发现问题，因观察而引起思考，因观察而促进行动，因观察而提高眼光。设计师在具备观察问题、发现问题、提出问题、分析问题、研究问题、解决问题的能力的同时，还要有设计创意的视角。这个创意视角，就是用不寻常的视角去观察寻常的事物，使得事物的表达呈现出不同寻常的性质。

第三，简单与复杂只是艺术表现的一种形式，而不是艺术与非艺术的分界线；而复杂更不是丰富，简单也并不是没有内涵。真正的艺术内涵在于一件作品是否真正地打动了人们的心，让观者有所触动、有所震撼——简单是丰富的本质，无数的简单形成了丰富的外延。当简单滞留在人们视线的时候，丰富就荡漾在人们的心中。无论美和审美有多少观念上的冲突，简单是最直接的美的印象。

因此，他强调并遵循创作的几个原则是：

（1）设计要符合目的，即适用原则。

（2）设计要和谐美观，一方面包括本身各部分之间要构架和谐，另一方面与使用者、使用场所是否产生和谐美观。

（3）设计在最终成为实物过程中的可行性，包括所选材料是否符合突出表现预期的实际主题，材料的加工技术和工艺能否达到设计要求。

（4）设计既要考虑形式元素，也要考虑感觉元素。前者指设计对象的内容、目的及必须运用的形态和色彩基本元素；后者指从生理学和心理学的角度对这些元素组合搭配的规律进行检验，最终成为创造形象各异、结构巧妙、色彩协调、

给人以美的震撼和享受的好设计。

这些设计原则在他的首饰"风采女人""生命之音""阳光青春""情痴""星月有约""情人的眼泪"等系列中得到了充分的展现和运用（图2-34~图2-38）。

图2-37 《特大中华龙》

图2-38 《天马笔筒》

第三节　技在工巧　艺在追求

　　大师的成长、成熟、成就体现在早期的首饰，成熟期的小摆件动物、禽鸟、人物、神像和成就凸显期的庙宇、塔寺等；他的技艺在首饰上体现了其设计手法，动物、禽鸟、人物、神像体现了其手工技巧，庙宇、塔寺体现了其工艺水准。

一、首饰

1. "风采女人"系列（图2-39）

　　首饰套件（项链、手链、戒指、耳环4件套），由PT950铂金278克，镶嵌彩色蓝宝石129克拉、钻石48克拉而成。

　　获2003年中国杭州西湖博览会中国工艺美术大师作品暨国际艺术精品博览会金奖，本届中国工艺美术大师评选首饰类首席作品。

　　"风采女人"首饰系列是由几十粒红宝石、蓝宝石和钻石镶嵌而成的手链、项链、戒指和耳环4件套首饰，时尚浪漫的对称设计和托式镶嵌，令红蓝宝石与钻石交相辉映，像花蕊般唯美的金属夹边，更使该4件套首饰如同娇艳欲滴

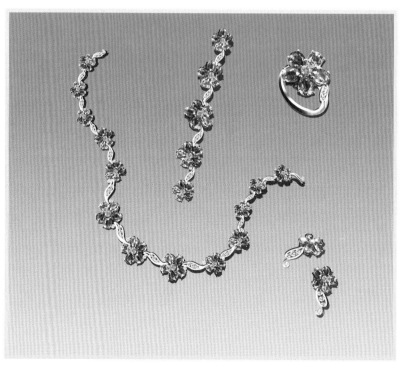

图2-39　2003年用红宝、蓝宝、铂金、钻石设计制作的"风采女人"首饰系列获杭州西湖国际博览会金奖

的梅花点缀在颈项、手腕之间，尽显当今时尚女性们的迷人风采。

对称设计是此系列的特色，它是指形式中以一条线为中轴线，线的两端或左右相等或旋转相等的一种组合，常给人以稳定和庄重之感。

2. "生命之音"系列（图2-40）

首饰类（戒指、项坠套件），此款系列首饰以铂金（PT950）、白金（18K黄金）为主材，配以钻石爪镶而成。

获2002年中国华东工艺美术礼品苏州展览会特别金奖。

嘈嘈切切错杂弹，大珠小珠落玉盘。

这是唐朝大诗人白居易《琵琶行》中的著名诗句。诗人原意是表现手抱琵琶半遮面的琵琶女，用似大珠小珠落玉盘的优美弦声，入木三分地奏出歌女向往美好生活和甜蜜爱情的生命乐章。设计者试图用简洁、流畅的线条和形似生命繁衍的"精华包体"，如大珠小珠的生命乐章，落入玉盘似的母体，来体现人类美好永恒、延续生命的爱情主题。

设计融入了图形设计元素，"盘子"为圆面，钻为点，边缘的五根线寓意音律；项坠借用萨克斯的造型、跳动的音符作为五线的节点，以此装饰性的手法突出主体、主题，增加层次感、节奏感和韵律感，让人仿佛能听到生命之音的旋律。

图2-40　1997年为情人节设计制作的铂金钻石首饰"生命之音"系列获苏州展览会特别金奖

3. "阳光青春" 系列（图2-41）

首饰类（戒指、项坠套件），此款系列首饰以白金（18K 黄金）为主材，配以钻石镶嵌而成。

获2002年中国华东工艺美术礼品苏州展览会特别金奖。

阳光让我们心中喷发出青春的力量与豪情，阳光赋予万物无尽的色彩，凝聚着对人生感悟的"阳光青春"珠宝首饰折射出这世界五彩斑斓的生活。设计的弓、眉、女神、港湾、钟、飞扬、快乐等"阳光青春"项坠系列首饰，从多角度、多层次、多侧面无限延伸着人们对人生事业、婚姻爱情及丰富多彩的社会生活的向往热爱。款款灵动袭人，拳拳浪漫情深。

设计采用重复排列的方式而为，一般是指在同一视觉空间中，以相同的基本形（涉及图形的形状、大小、方向、色彩、肌理等因素的相同）出现两次或两次以上的空间构成。这是最简单的形式美，在色彩和款式上表现为统一或反复。风格上的一致性给人以有序感，体现了节奏感。此种反复也可称为连续反复，要点是一个要素组成的两次以上的反复单位。

图2-41　1989年9月设计制作的"阳光青春"系列首饰

4. "情痴"系列（图2-42）

首饰类（戒指、项坠套件），此款系列首饰以铂金（PT950）、白金（18K 黄金）为主材，配以钻石爪镶而成。

获 2002 年杭州西湖博览会中国工美大师暨国际艺术精品博览会铜奖。

人生自是有情痴，此恨不关风与月。

这是欧阳修写情的千古名句。人生自是有情痴，而千古伤心的正是痴情人。作者意将这一中华民族传统文化精华的"绝唱"，孕育到首饰设计中，并以其简洁流畅的线条和栩栩如生的春蚕卧桑的形象，表达当今有情人终成眷属、百年好合、千里共婵娟的情感。

此设计是大师典型的天然风格与创新风格设计手法的共融互生。镂空手法表现桑叶结构的同时，突出了钻石"蚕"点的动感，加之铂金叶面冷凝哑光的表层与钻石晶莹折光反衬结合的处理手法，相映生辉，使情景交融的主题更加突出，顾盼生情、痴迷情醉的寓意更加明确。

图2-42 2002年为情人节设计制作的"情痴"系列首饰

二、摆件

1.动物、禽鸟

（1）《仿唐皇马》（图 2-43）

金属工艺摆件。用银 1.26 千克，天然珠宝（红、蓝宝石，翡翠）980 粒，局部采用银蓝工艺，表面镀 99.9% 黄金，檀木基座。

作品总高 30 厘米、长 60 厘米、宽 18 厘米，1986 年创作。

获 1989 年中国工艺美术品"百花奖"银质奖。

唐代是我国历朝历代中以骏马为宠物的时代，从黎民百姓、商贾大腕、达官贵人直至皇家朝廷都以骏马为荣，赛马活动在当时的中华大地广泛展开，从一个侧面反映了大唐盛世的繁荣昌盛。作者借此表现党的十一届三中全会后人民安居乐业、国家经济飞跃发展的和平盛世。作品仿唐玄宗"千里驹"的形象设计，采用南方实镶工艺和北方花丝工艺相结合的方法制作而成。在 1989 年的广交会中订货量超过 500 匹，一次成交高达 35 万美元。被列为收藏珍品，限量制作发行。

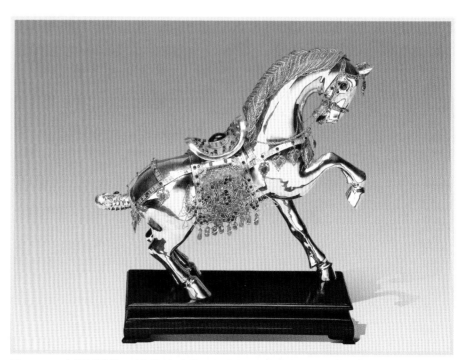

图2-43　1986年设计制作的800克银镀金摆件《仿唐皇马》获中国工艺美术品"百花奖"银质奖

获中国工艺美术品"百花奖"银奖后，于2004年因邀参加在美国举办的中国工艺精品展览会，故在原获奖基础上又作了整体的修改，并重新制作了10匹送到美国参展，获得广泛的好评。

（2）《三马拉车》（图2-44）

金属工艺摆件。用银3000克，牙500克，全用牙雕染色，底座用红木精雕。

作品总高53厘米、长82厘米、宽24厘米，1987年创作。

获1989年中国工艺美术品"百花奖"银质奖。

1987年，因外贸订单需要，王殿祥大师设计并制作了《三马拉车》摆件。其中，马的制作工艺采用南方实镶技艺，手工锻造，合焊而成，突出贵金属的质感和光泽。仕女头部和双手，采用象牙雕刻，彩绘而成，人物真实感很强。车辆和华盖部分，用北方掐丝技法，珐琅镀金，显得富丽堂皇。华盖珠帘则是用4毫米红宝石串成，呈现飘动感。车轮为龙凤图案，寓意吉祥、富贵。

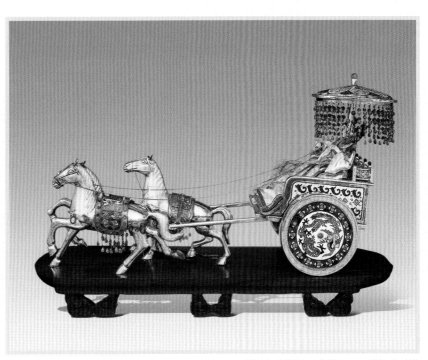

图2-44　1987年设计制作的《三马拉车》银摆件获中国工艺美术品"百花奖"银质奖

（3）《万象更新》（图 2-45）

金属工艺摆件。用 18.5 千克纯银手工锤制而成，集牙雕、玉雕、银蓝工艺于一身，共用红蓝宝石、翡翠等有色宝石 1280 多粒，表面镀 99.9% 黄金，香檀木基座。

作品总高 120 厘米、长 140 厘米、宽 60 厘米，1989 年制作。

2000 年获首届工艺美术精品博览会银奖。

象是一种吉祥富贵之动物，采用抬压等南方实镶工艺，可以充分突出金银的质感，用北方的花丝工艺捏叠编做象背上的披挂，花丝采用捏镂空，做工细，有巧夺天工之美。配上天然珠宝、翡翠、玛瑙，显得珠光宝气、富丽堂皇，再配上仿红木底座，相互映衬。制作工艺采用泥塑、木雕、金属雕、镂空等手法，象身主体烧银蓝则显得作品更加华贵古朴、庄重。它的意念是：将佛教、道教的忠诚宽厚、慈善友爱的教义相结合。大象呈头昂鼻上仰之势，四方用四小象从四个方位向主象朝拜。大象身托花熏，上面站一个小象，四象驮亭，万象齐鸣，展示我国繁荣富强、国泰民安；而象熏、象桥刻上众多小象造型，意为万象更新。

（4）《金龙腾飞》（图 2-46）

金属工艺摆件。作品总高 28 厘米、宽 18 厘米，1991 年创作。

2002 年获中国出口产品"金龙腾飞奖"金奖。

《金龙腾飞》广泛借鉴以龙为题材的纹饰、石刻、壁画、雕塑等表现手法，巧构佳筑，独运匠心，并赋予了新的时代精神和艺术造型。

作品通体手工制作，精打细磨，捶、抬、敲、刻、雕、镶等"十八般武艺"尽在其中，将龙之驼头、鹿角、牛耳、蛇颈、唇腹、鲤鳞、鹰爪、虎目、须髯等刻画得栩栩如生。大处神完气足，小处雕琢细腻；结合造型上一反通常龙腾飞摆尾、低头较注重自然状态的表现方法，将龙首与身躯设计成两个扭摆的 S形，并将龙首顺着身躯、脖颈伸展的方向和势态高昂，龙爪反方向助势更体现形随势变、势动形舞。气脉畅达，气韵生动，气势恢宏，气宇冲天，艺术地表现了龙即将腾飞、直冲云霄的动魄之势，给人以催人奋进、亢奋激扬之强烈感染。

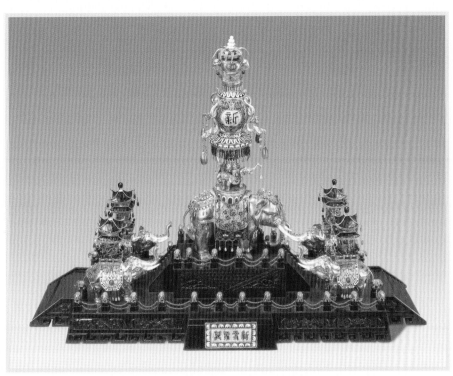

图2-45　2000年大型摆件《万象更新》获首届工艺美术精品博览会银奖

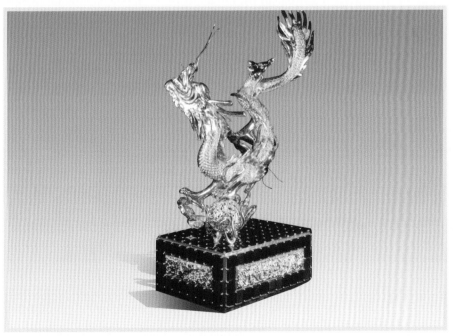

图2-46　《金龙腾飞》　2002年获中国出口产品"金龙腾飞奖"金奖

2. 人物、神像

（1）《千手观音》（图2-47）

胎体用铜铸造工艺：泥塑成型后，翻硅模、制蜡模。图案采用木模注蜡，形成蜡片，贴在蜡体上，反复多次。蜡模雕刻，之后结壳（覆防火材料），青铜浇注，整修、精修，装配，上底漆，贴金，净化，上光。

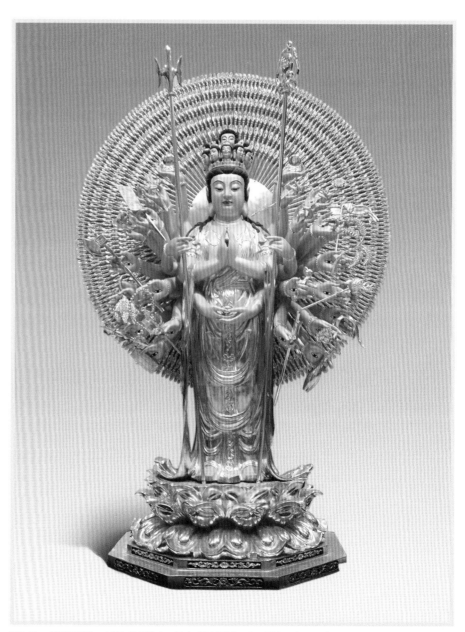

图2-47　《千手观音》　材料：青铜贴金　尺寸：长100厘米　宽70厘米　高160厘米

（2）《五台山文殊菩萨》（图2-48）

胎体用铜铸造工艺:泥塑成型，翻硅模、制蜡模。之后结壳（覆防火材料），青铜浇注，整修、精修，装配，上底漆，贴金，净化，上光。

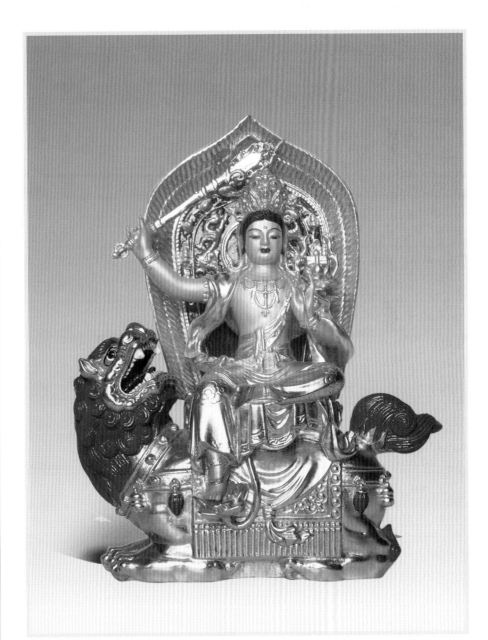

图2-48　《五台山文殊菩萨》　材料:青铜贴金　尺寸:长20厘米　宽10厘米　高33厘米

（3）《四大天王》（图2-49）

金属工艺摆件。用银3600克，牙雕、银蓝、花丝工艺为辅，檀木嵌银丝基座。

作品单件尺寸：长22厘米、宽11厘米、高44厘米，共4件。

1989年获中国工艺美术品"百花奖"银质奖。

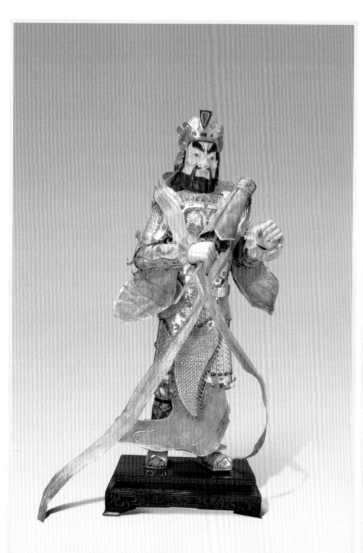
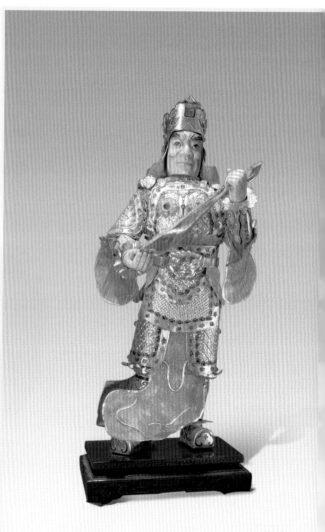

图2-49 《四大天王》 单件尺寸：长22厘米 宽11厘米 高44厘米

"风、调、雨、顺"四大天王，寓意吉祥和谐。此套作品采用传统工艺：塑形、翻模、打片、抬压，然后掐丝、珐琅、镀金、镶宝、装配。头部采用象牙雕刻技法，上色，有人物真实感。飘带部分使用北方花丝工艺，局部掐丝，纸上成型，焊药粉火烧连接，形成飘带整体，镀金后，进行整合。

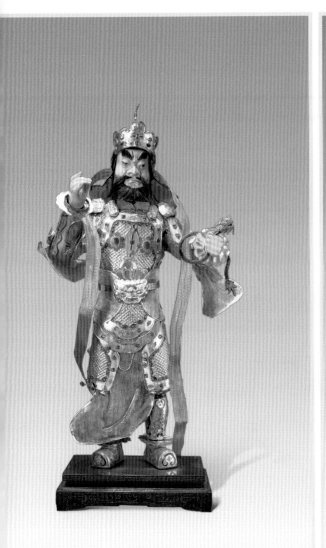

3. 庙宇、神寺

（1）《玄奘顶骨舍利供奉宝塔》（图2-50-1、图2-50-2）

灵谷寺唐玄奘顶骨舍利供奉宝塔高138厘米、长宽均为68厘米，全部由楠木刻金，铜部件手工抬压镀金制作，通体金光灿灿，布满复杂的纹饰，显得流光溢彩、富丽堂皇。宝塔的上部为镂空雕刻六角亭，意为"六和"。琉璃瓦的大屋顶，四周为六角垂玲，下面是可以自由开启的六栅双门，屋顶上面为玲珑剔透的宝顶珠。亭子由六根荷花祥云包裹的金色立柱支撑，显得既有仿古造型，又不失现代华丽。

宝塔的中部为正方形主体，三面雕花门栏，正面空开，为雕花门罩，是放置顶骨的入口。主体四周有29面镂空雕饰宝相花围栏，和28个多棱花垂柱及30

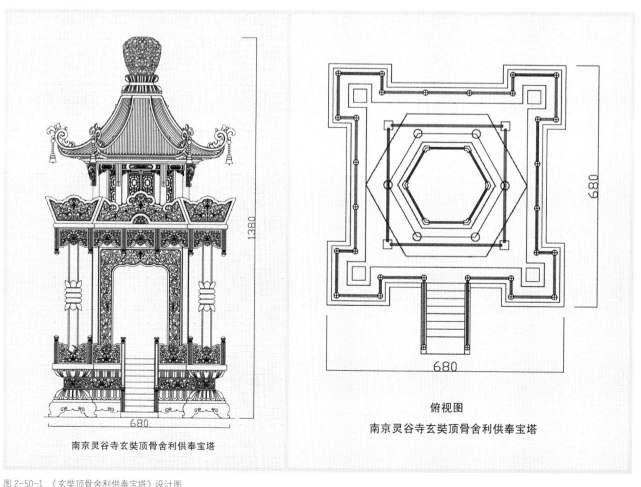

南京灵谷寺玄奘顶骨舍利供奉宝塔

俯视图
南京灵谷寺玄奘顶骨舍利供奉宝塔

图2-50-1 《玄奘顶骨舍利供奉宝塔》设计图

个多棱莲花立柱，使整个形状有如毗卢僧帽，令人回味。

宝塔的下部则为传统的须弥座；正面，一座九级台阶直通雕花门罩，寓意唐玄奘顶骨舍利由此而入供奉之所。

宝塔自上而下共有1983件手工打造的铜雕刻镀金花形配件，完全利用金银细工技艺"锤、抬、压、锉、镂、打磨、抛光"，然后再用9000个大小不一的铆钉无缝对接；木雕部分采用纯手工雕刻工艺"平雕、浮雕、高浮雕、圆雕、镂雕、线雕"等。正座宝塔完全手工制作，使之成为世上唯一珍品。所有鉴赏过宝塔的人无不赞不绝口，赞誉它是佛教界的又一件艺术瑰宝。

宝塔制作全过程，由灵谷寺监制。

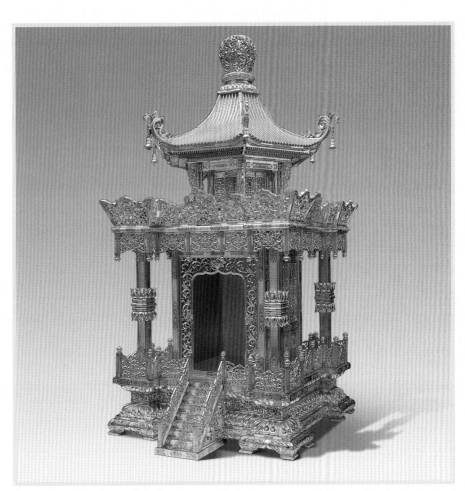

图 2-50-2 《玄奘顶骨舍利供奉宝塔》

（2）《佛牙宝殿》（图 2-51-1、图 2-51-2）

山东汶上县宝相寺佛牙宝殿，底座为边长 105.9 厘米的正方形，净高 146.9 厘米；宝殿主体长 87.9 厘米、宽 65 厘米，全部由楠木刻金、铜配件镀金制作。

宝殿以中国古建筑外形最显著的特征——飞檐翘角的重檐大屋顶，配以高台基、木构架造型，整体在宏伟之中显得庄重、威严。宝殿结构中，梁、柱、枋、檩、椽等主要构件一应俱全，达到了技术与艺术的浑然统一。特别是那种反曲向上的翼角，其曲线或弧度完全是由斗拱和椽木构制出来的，可谓匠心独运。

屋顶坡顶，凡是两面相接或是三面相交的地方都由美观的"瑞兽呈祥"动

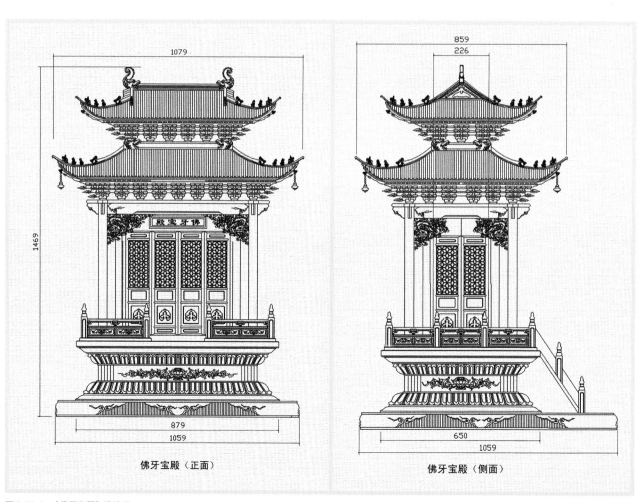

佛牙宝殿（正面）　　　　　佛牙宝殿（侧面）

图 2-51-1 《佛牙宝殿》设计图

物图形加以点缀装饰。

中部正方形主体，前后各 4 栅，左右各 2 栅，共计 12 栅雕花门栏，均可以开启。主体上部还有 8 个三角形镂空雕饰，显得十分华丽。

主体下部是高台基，分为三层，中间束腰，造型优美，空间层次丰富；上层由 16 面如意雕花围栏围合主体，稳重、安全。

宝殿以楠木刻金为主，全部手工制作，既有金银细工技艺，又有平雕、浮雕、圆雕、镂雕、线雕等雕刻手法，配以铜雕刻镀金装饰件，使得宝殿整体华贵、庄严、肃穆，又令人赏心悦目。

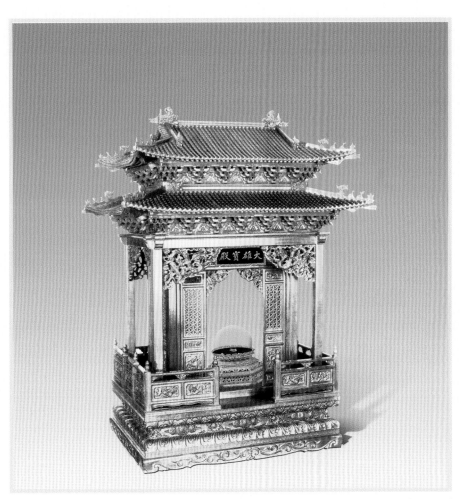

图 2-51-2 《佛牙宝殿》

（3）《岳阳楼》（图 2-52）

铜镀金摆件，底座为汉白玉。整体尺寸：长80厘米、宽250厘米、高120厘米。手工精制而成，仿古大屋顶，多层围檐，镂空雕刻，飞檐翘角，制作难度极高。汉白玉底座，高贵、稳重。

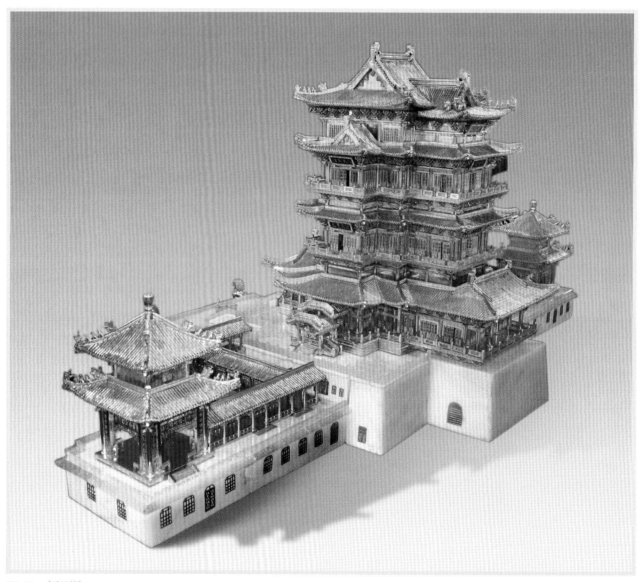

图2-52 《岳阳楼》

（4）《黄鹤楼》（图 2-53）

铜镀金摆件，长42厘米、宽39厘米、高55厘米，仿黄鹤楼实物原型，手工精制而成，制作难度之高，技艺之精湛，都是前所未有的，不但做工精细、造型规整、装饰效果丰富，同时完美地表现出工艺镂空的效果。

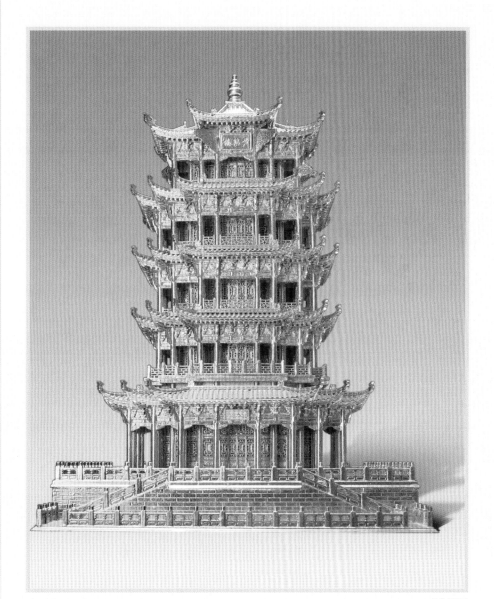

图 2-53　《黄鹤楼》

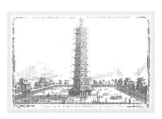

图2-54　英人绘金陵大报恩寺琉璃塔

（5）金陵大报恩寺琉璃塔（图2-54~图2-95）

① 新闻报道及背景

大报恩寺琉璃塔遗址公园概念规划设计方案

大报恩寺琉璃宝塔今年开建

据新华报业网报道：消失了150年的世界奇观——金陵大报恩寺琉璃宝塔将再现昔日辉煌。记者昨天从南京市秦淮区第十五届人大五次会议上获悉，开工建设金陵大报恩寺琉璃塔暨遗址公园，已经列入了该区2007年国民经济和社会发展奋斗目标。据悉，该工程将投入10亿元，预计3年内建成。

曾经名扬中外几个世纪的五彩大报恩寺琉璃宝塔，是明成祖朱棣为纪念其生母贡妃而建，高80米，9层8面，周长百米。这项工程耗时近20年，使用的匠人和军工达10万人，耗资248.5万两银子。

据悉，大报恩寺琉璃宝塔在南京的土地上屹立了近400年后，1856年毁于太平天国战争中。如今，明代永乐帝与宣德帝先后御制的大报恩寺碑尚存遗物。据史书记载：建造此塔烧制的琉璃瓦、琉璃构件和白瓷砖，都是一式三份，建塔用去一份，其余两份编号埋入地下，以备有缺损时，上报工部，照号配件修补。1958年在附近出土了大批带有墨书的字号标记琉璃构件，现分藏于中国历史博物馆、南京博物院和南京市博物馆。

图2-55　南京市人民政府关于成立大报恩寺琉璃塔暨遗址公园建设领导小组的通知

图2-56　原大报恩寺残件

金陵大报恩寺早就说要重建，自2001年的世界华商大会推出以后，该项目几乎年年参加南京市的重洽会，6年来却一直"嫁"不出去。昨天，南京市秦淮区宣布将在2007年开工建设金陵大报恩寺琉璃塔暨遗址公园。记者从有关途径获悉，南京国资集团已经正式接手金陵大报恩寺重建项目，准备投入10亿元，预计3年内建成。

重建后的金陵大报恩寺会是啥模样？据悉，到2006年7月，南京市规划、旅游等部门及有关专家经过论证，达成了在原址复建宝塔的共识。

②金陵大报恩寺简介

位于江苏南京城城南（中华门城堡外），寺址在古长干里。晋太康年间，有信士得舍利于长干里，乃建本寺，当时称为长干寺。晋简文帝时，敕于长干寺造三级塔。梁武帝时曾诏修之。至宋朝时，改名天禧寺，建圣感塔。元代又改名天禧慈恩旌忠寺，元末毁于兵火。明永乐十年，敕建梵宇，改名为大报恩寺，以祈福太祖帝后。万历末年，雪浪洪恩于此大弘华严。清初石涛原济禅师亦曾迁徙于此。

明永乐帝曾于此寺内造一壮丽辉煌之大报恩寺琉璃塔，塔高9级，共有8面，结构形式仿木造建筑。此塔始建于永乐十年（1412），历19年，至宣德六年（1432）完成。据《金陵大报恩寺琉璃宝塔全图》记载：此塔高32.9丈余，此等高度，为中国古代佛塔中所少见。塔之各层各面均开有门，门拱上布满各色琉璃浮雕。塔外壁，由上至下，均嵌砌白色琉璃砖，每面砖上皆有浮雕佛像。塔壁上另有琉璃浮雕之四天王、金刚护法神和如来等像。塔顶冠以黄金风波铜镀宝顶，上挂铁索8条、铜锅2口、天盘1个、铁圈9个。其造型甚美，工程亦大。惜于清咸丰年间（1851~1861）太平天国之役时焚毁。

1942年，于旧址发现唐玄奘顶骨，1944年于此建塔以安奉之，名三藏塔，塔为砖建，4面5层。

明代张岱《陶庵梦忆·报恩塔》曰：中国之大古董，永乐之大窑器，则报恩塔是也。报恩塔成于永乐初年，非成祖开国之精神，开国之物力，开国之功令，其胆智才略是以吞吐此塔者，不能成焉。永乐时，海外夷蛮重译至者百有余国，见报恩塔必顶礼赞叹而去，谓四大部洲所无也。

公元16世纪，西方人开始认识到东方文化的博大精深，将中国的万里长城、金陵大报恩寺塔与意大利罗马大斗兽场、埃及亚历山大地下陵墓、意大利比萨斜塔、土耳其索菲亚大清真寺和英国沙利斯布里石环并列为中世纪"世界七大奇观"。

图2-57 中世纪"世界七大奇观"

图2-58 《金陵大报恩寺塔》线稿
王殿祥设计

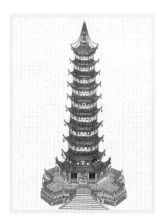

图2-59 《金陵大报恩寺塔》线稿全图

③《金陵大报恩寺塔》投资前景

据业内资深市场专家、《金陵大报恩寺塔》珠宝艺术摆件发行人汪先生进行市场评估后说：今年初在深圳珠宝展销会上，《圆明园大水法》金属工艺摆件投资千万元，销售了一个多亿；近日《天坛》摆件艺术价值一个多亿已被奥委会收购；《九龙壁》金属工艺摆件，《海南千手观音》用18K黄金制作摆件售价超过一个多亿，以上都因是国家大师的设计而十分抢手。像大报恩寺珠宝宝塔这样一座题材重大、难得的国宝级旷世佳作，而且由中国工艺美术大师王殿祥设计，十几个大师协作参与完成，其作品的无形艺术价值就更加可观了。今后在公众面前"现身"的机会很少，随着时间的推移，能见其"真身"的人会更少，耗资千余万、真金实宝全手工打造的"国宝级"文化艺术品在1949年新中国成立后尚属首例，这座艺术价值高达2~3个多亿元人民币的绝版之作，以后恐怕有钱也买不到。汪先生说：随着争购人员的络绎不绝，王殿祥大师正在酝酿该艺术摆件拍卖一事。

④《金陵大报恩寺塔》（工艺摆件）用料清单

总用料名称：黄金、钻石、红宝、蓝宝、翡翠、和田玉。

a. 黄金：约25公斤，合金铜40公斤。

b. 钻石：1′~2′10万粒，5′~10′约4000粒。

c. 红宝：直径1~2.5毫米，10万粒。

d. 红宝：直径8~12毫米，200粒。

e. 蓝宝：直径1~12毫米，10万粒。

f. 高档翡翠：上万片。

g. 和田玉：500公斤。

h. 白翠：500公斤（底座）。

i. 其他：部分猫眼、祖母绿等贵重宝石。

j. 制作工费：1500余万元。

投资金额：人民币7000万元左右。

（备注：本用料清单参照2011年材料价格初步预算，仅供参考。）

⑤《金陵大报恩寺塔》整体效果图

王殿祥大师设计的这座116厘米高、宽47.5厘米的宝塔骨架是耗用25公斤黄金和40公斤合金铜组成，白日金碧辉煌，夜则灯火腾焰，风铃日夜作响，

图2-60 整体效果仰视图

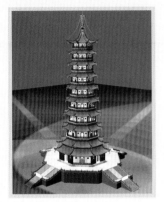
图2-61 整体效果平视图

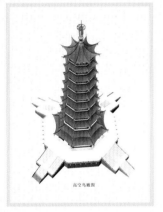
高空鸟瞰图

图2-62 整体效果俯视图

声闻数里，可谓美轮美奂，珠光宝气，彩虹富贵；其雕梁画栋，门框飞檐均饰有飞天、飞羊、白象、金翅鸟、莲座、昙花、蔓草等充满佛教文化色彩，栩栩如生、灵动秀美的小摆件均用红蓝宝石、翡翠、和田玉、祖母绿、象牙等珠宝插镶，尽显热情祥和、慈悲为怀、仁爱博大的佛教理念。

⑥《金陵大报恩寺塔》局部效果图

王殿祥大师的这座116厘米高、宽47.5厘米的宝塔骨架是耗用25公斤黄金和40公斤合金铜组成，其塔座高为16.6厘米、宽为63.8厘米、长为42厘米，全部用和田玉制作，采用了几十万粒钻石、红宝微镶而成。九级宝塔的瓦当均用红翡绿翠，配镶近3000粒15′左右晶莹闪烁的钻石钉镶而成，塔内72根柱杆和640个斗拱也均为天然A货翡翠和红宝槽嵌而成，144盏油灯用10~12毫米红蓝宝石包镶钻石，152只风铃用18K黄金制作，栏杆用上万片高档翡翠镶嵌而成，白日金碧辉煌，夜则灯火腾焰，风铃日夜作响，声闻数里，可谓美轮美奂，珠光宝气，彩虹富贵；其雕梁画栋，门框飞檐均饰有飞天、飞羊、白象、金翅鸟、莲座、昙花、蔓草等充满佛教文化色彩，栩栩如生、灵动秀美的小摆件均用红蓝宝石、翡翠、和田玉、祖母绿、象牙等珠宝插镶，尽显热情祥和、慈悲为怀、仁爱博大的佛教理念。

由王殿祥大师领衔的10余位国家级大师各显神通，设计的这一大报恩寺珠宝宝塔摆件，在"源于生活、高于生活"的基础上进行了艺术化的再创作处理，保留了原八角形楼阁式，外角八面、内旋四方，塔门四实四虚的错角结构，即为典型的我国南方9层8面的宝寺结构。拱门之间的4个壁面上各嵌一尊和田玉石雕刻的护法天神像，内壁则布满小神佛龛。2至9层亦各有4座用五色彩宝装饰的拱门，外设红宝石的栏杆。塔顶镶有黄金珠宝，中有9级和田玉石承轮，下有18K金的莲花纹和田玉石承盘。完成这一被业内人士誉为"东方艺术瑰宝"的摆件，将采用我国北方编、垒、拉、捏的花丝工艺和南方的抬、压、炝、堑、铲、镂空实镶工艺相结合，在镶嵌工艺上采用微、爪、捏、钉、槽、包、轨道等上百种工艺手法，融合了木雕、石雕、泥雕、金雕、玻璃雕、牙雕等手法，及现代西方流行的写真型设计手法、时尚流线工艺元素相结合，可谓集当今世界艺术摆件制作工艺之大全，被专家誉为"当今珠宝摆件国际镶嵌工艺手法之百科全书"。

金陵大报恩寺塔是南京至今尚待修复的一项世界级历史文化遗产。它的恢复建设，以及制作其珠宝摆件对进一步提升南京市的都市文化品位具有重大的意义，是一项功德无量的壮举。

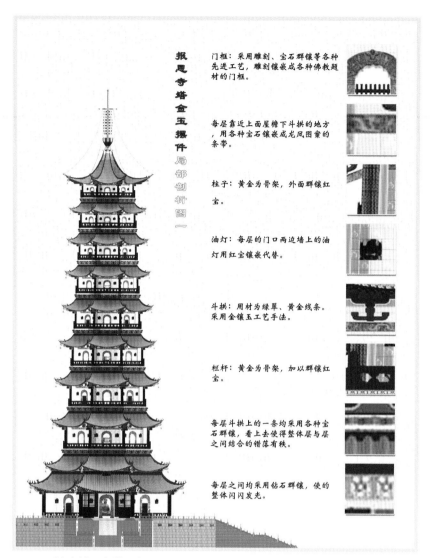

图2-63　《金陵大报恩寺塔》剖析图一

报恩寺塔金玉摆件局部剖析图一

门框：采用雕刻、宝石群镶等各种先进工艺，雕刻镶嵌成各种佛教题材的门框。

每层靠近上面屋檐下斗拱的地方，用各种宝石镶嵌成龙凤图案的条带。

柱子：黄金为骨架，外面群镶红宝。

油灯：每层的门口两边墙上的油灯用红宝镶嵌代替。

斗拱：用材为绿翠、黄金线条。采用金镶玉工艺手法。

栏杆：黄金为骨架，加以群镶红宝。

每层斗拱上的一条均采用各种宝石群镶，看上去使得整体层与层之间结合的错落有秩。

每层之间均采用钻石群镶，使的整体闪闪发光。

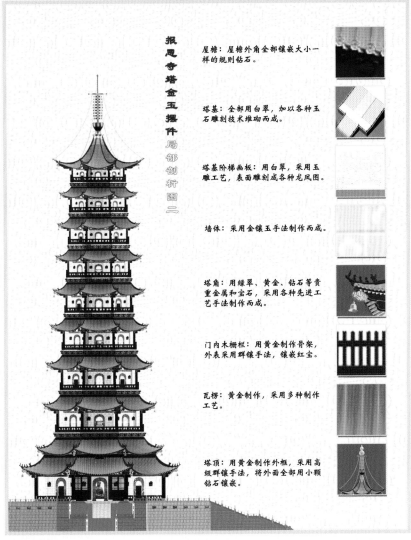

屋檐：屋檐外角全部镶嵌大小一样的规则钻石。

塔基：全部用白翠，加以各种玉石雕刻技术堆砌而成。

塔基阶梯画板：用白翠，采用玉雕工艺，表面雕刻成各种龙凤图。

墙体：采用金镶玉手法制作而成。

塔角：用绿翠、黄金、钻石等贵重金属和宝石，采用各种先进工艺手法制作而成。

门内木栅栏：用黄金制作骨架，外表采用群镶手法，镶嵌红宝。

瓦楞：黄金制作，采用多种制作工艺。

塔顶：用黄金制作外框，采用高级群镶手法，将外面全部用小颗钻石镶嵌。

图2-64 《金陵大报恩寺塔》剖析图二

报恩寺塔金玉摆件局部剖析图二

屋檐：屋檐外角全部镶嵌大小一样的规则钻石。

塔基：全部用白翠，加以各种玉石雕刻技术堆砌而成。

塔基阶梯画板：用白翠，采用玉雕工艺，表面雕刻成各种龙凤图。

墙体：采用金镶玉手法制作而成。

塔角：用绿翠、黄金、钻石等贵重金属和宝石，采用各种先进工艺手法制作而成。

门内木栅栏：用黄金制作骨架，外表采用群镶手法，镶嵌红宝。

瓦楞：黄金制作，采用多种制作工艺。

塔顶：用黄金制作外框，采用高级群镶手法，将外面全部用小颗钻石镶嵌。

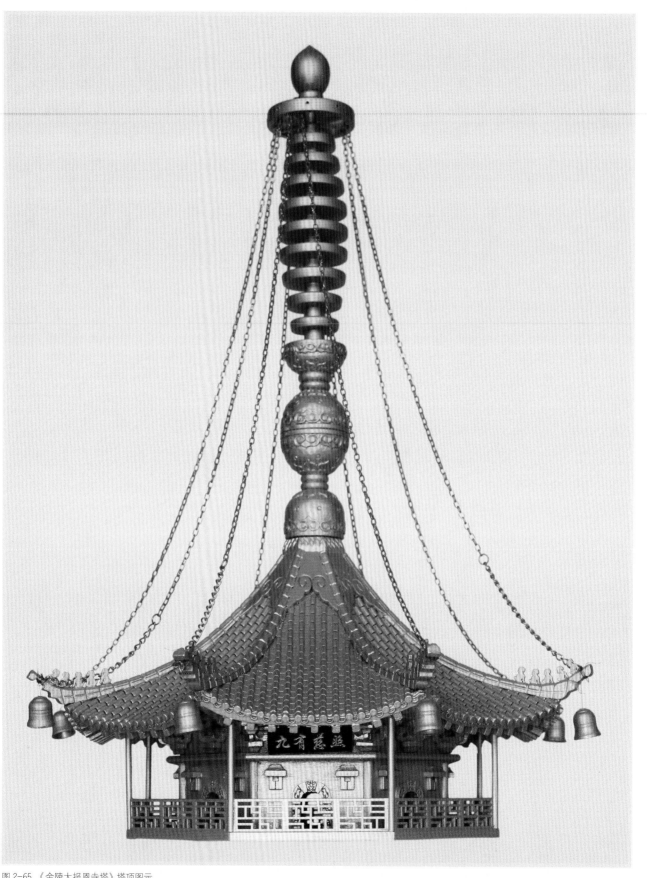

图2-65 《金陵大报恩寺塔》塔顶图示

图 2-66　《金陵大报恩寺塔》塔顶（局部）

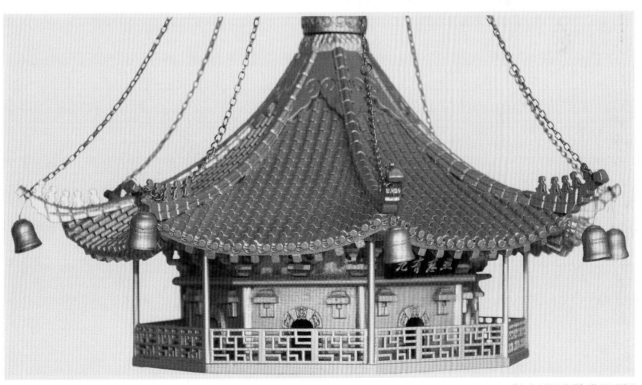

图 2-67　《金陵大报恩寺塔》塔顶（局部）

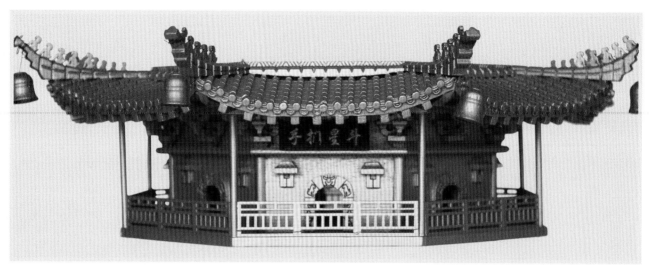

图 2-68 《金陵大报恩寺塔》第八层图示

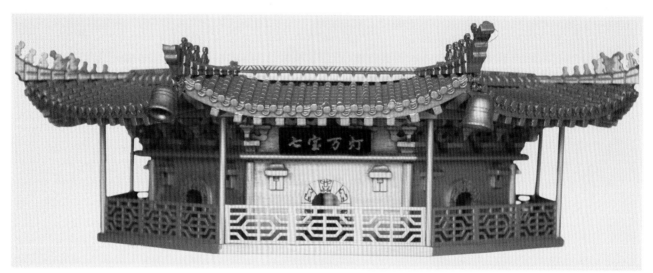

图 2-69 《金陵大报恩寺塔》第七层图示

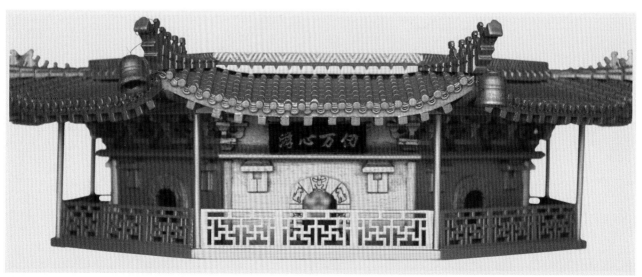

图 2-70 《金陵大报恩寺塔》第六层图示

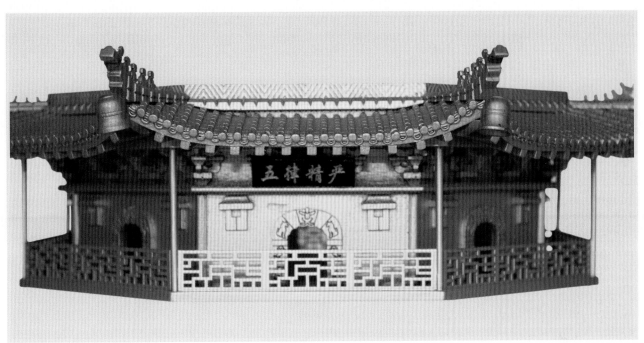

图2-71 《金陵大报恩寺塔》第五层图示

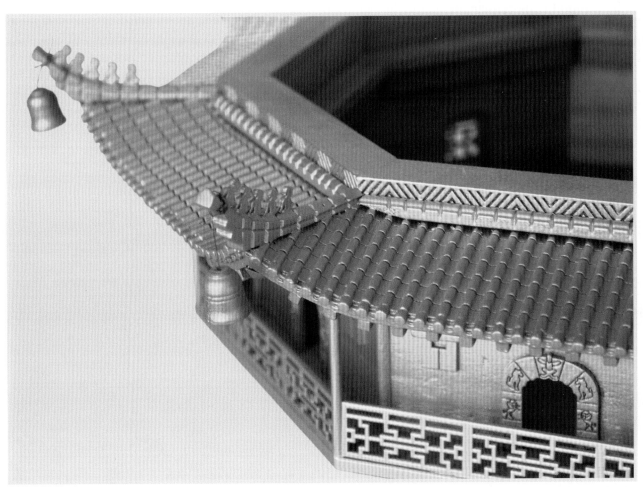

图2-72 《金陵大报恩寺塔》第四层塔角图示

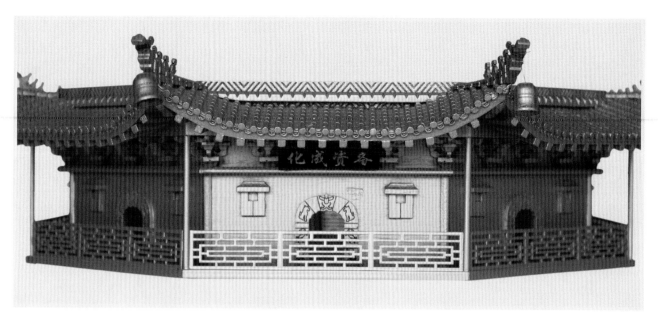

图 2-73 《金陵大报恩寺塔》第三层图示

图 2-74 《金陵大报恩寺塔》塔基背面图示

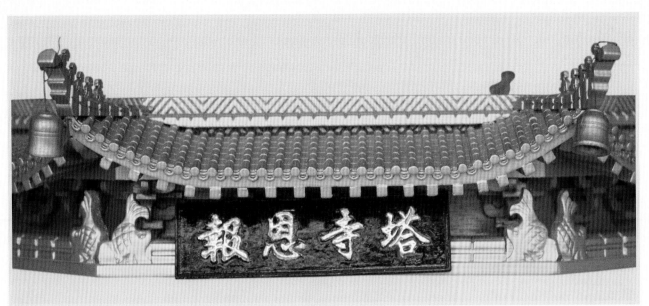

图 2-75 《金陵大报恩寺塔》第二层图示

图 2-76 《金陵大报恩寺塔》塔基正面图示

图 2-77 《金陵大报恩寺塔》栏杆图示

图 2-78 《金陵大报恩寺塔》门框、立柱图示

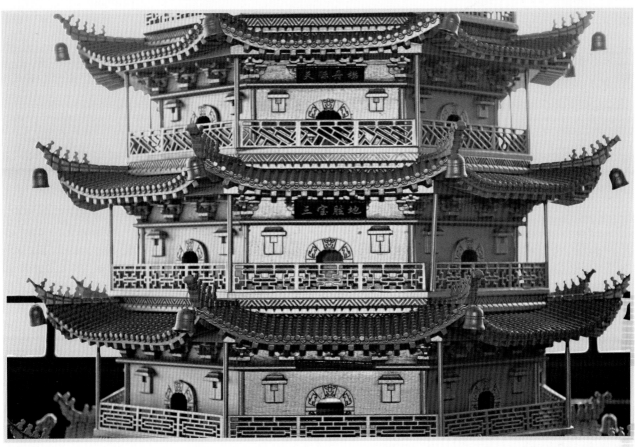

图 2-79 《金陵大报恩寺塔》塔身图示

图 2-80 《金陵大报恩寺塔》塔基侧面图示

图 2-81 《金陵大报恩寺塔》斗拱图示

图 2-82 《金陵大报恩寺塔》屋檐图示

图2-83 《金陵大报恩寺塔》塔角图示

图2-84 《金陵大报恩寺塔》瓦楞图示

在我国经济、文化高速发展，中华民族阔步迈向世界强国的今天，金陵大报恩寺塔的复建和其珠宝摆件的制作已占天时、地利、人和俱佳的优势。热诚欢迎海内外客商前来洽谈合作事宜。

⑦《金陵大报恩寺塔》设计尺寸图

⑧ 设计师资质及设计专利证书

⑨《金陵大报恩寺塔》艺术摆件制作综述

在世纪长河的 15 到 17 世纪里，中华民族在世界人民的心目中是世界文明的巅峰，奇妙而完美的国家。始建于明代 1412 年的 9 级琉璃金陵大报恩寺塔，被西方人将其与中国的万里长城、意大利罗马大斗兽场、埃及亚历山大地下陵墓、意大利比萨斜塔、土耳其索菲亚大清真寺和英国沙利斯布里石环并列为中世纪"世界七大奇观"，引来无数世界各国人民前来观光瞻仰，无不叹为观止。然而随着几个世纪的战火将宝塔夷为平地，中华民族痛失了这一今古奇观。2007 年南京市政府立项重建这一奇观，引来国人欢欣鼓舞、奔走相告。颇负盛名的金陵子孙、中国工艺美术大师王殿祥先生更是兴奋不已，决心在有生之年，耗资数千万，用黄金、钻石、珠宝创作这一宝塔，为民族、为世界文化血脉的薪火相传做出源远流长的贡献。

业内人士认为这座金陵大报恩寺珠宝宝塔艺术摆件体现了新世纪中华历史文化的辉煌，另外宝塔摆件比例完美体现了原始宝塔风采，气势宏大，整体浑然华丽，图案纹饰与原塔一样清晰完美，原汁原味；再加上全部采用黄金、钻石、翡翠、白玉等珠宝制作，所以作品既不掉金也不褪色，具有很强的韧性，抗腐蚀、抗氧化。理论上讲这一摆件可百世相传，真正成为辉煌永恒的传世之宝。

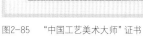

图2-85 "中国工艺美术大师"证书

图2-86 "国家级非物质文化遗产项目金银细工制作技艺传承人"证书

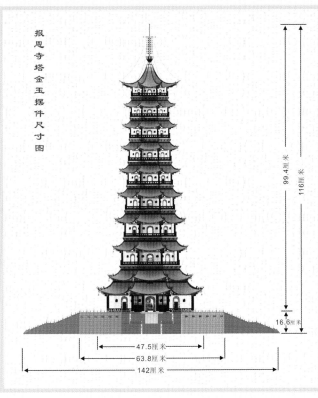

报恩寺塔金玉摆件尺寸图

图2-87 《金陵大报恩寺塔》尺寸图

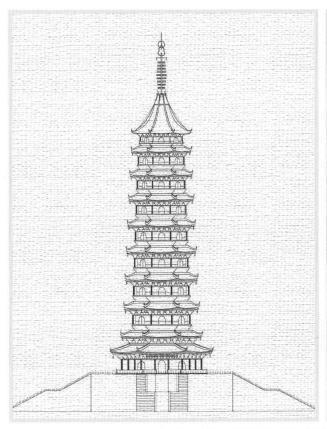

图2-88 《金陵大报恩寺塔》设计尺寸图

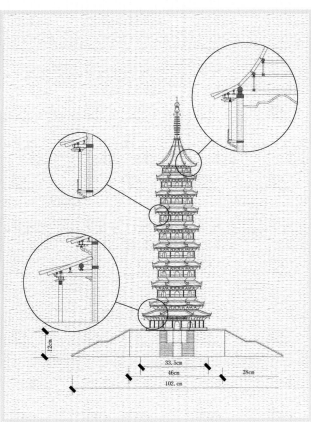

图2-89 《金陵大报恩寺塔》设计尺寸图

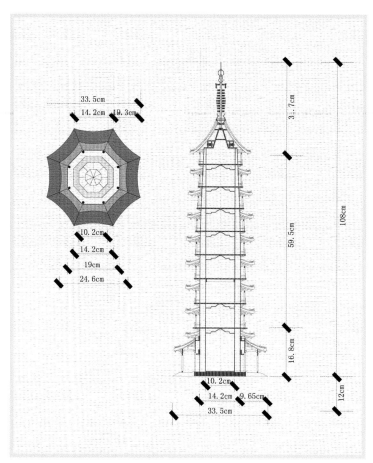

图2-90 《金陵大报恩寺塔》设计尺寸图

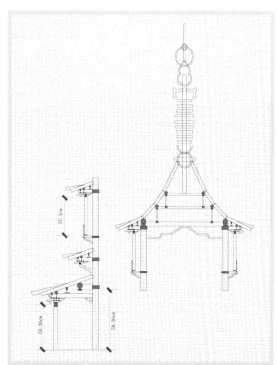

图2-91 《金陵大报恩寺塔》设计尺寸图

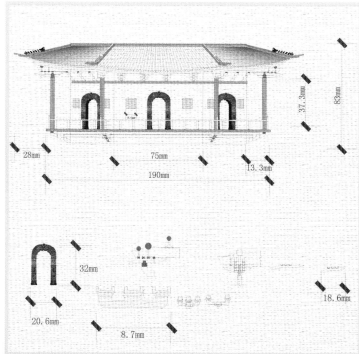

图2-92 《金陵大报恩寺塔》设计尺寸图

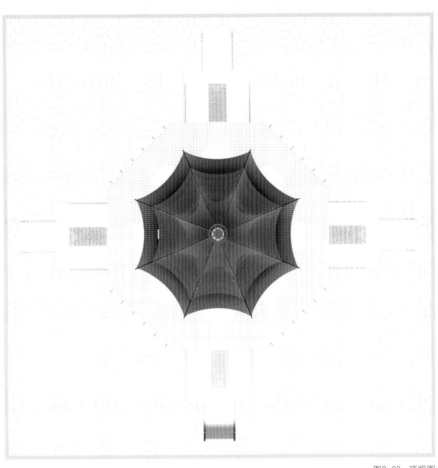

图2-93　顶视图

图 2-94　《金陵大报恩寺塔》设计尺寸图

图2-95　《金陵大报恩寺塔》设计尺寸图

图2-96　用纯金打造《天下第一金牛》——刚从金库领出的千足金金块

图2-97　用纯金打造《天下第一金牛》

4. 动物

《天下第一金牛》（图2-96~图2-113）

① "金牛制作工程"概述

华西村"1吨黄金重量的金牛制作工程"任务，无论从重量、体积、价值、技术要求、艺术审美等各个方面，在国内外都是罕见的；查找国内外文献，都无记载。尽管王殿祥大师已经从事摆件设计、制作几十年，但这样"高形象、高价值、高要求"的"三高"摆件，还是第一次遇到。在和各方面专家、学者讨论后，王殿祥大师认为：接受这个任务，不仅要有过硬的传统金银摆件制作技艺，更要有创新思维、创新工艺；从这个意义上说，完成这个任务，不仅是公司技术的一大突破，也是整个金银细作行业技术的一大突破。"艺高人胆大"，他以"舍我其谁"的气概，迎接挑战，并决定以此为契机，让公司在摆件生产、制作领域再上一个新台阶。

公司成立了由王大师领衔的、以公司精英和同行专家组成的项目攻关组，将华西村提供的玻璃钢模型牛，放在公司大厅中央，夜以继日地反复研究难点和制作、解决方法。

当时摆在王大师面前的困难很大，也很多，大致有四个方面：

一是黄金的固有属性是比重大。它是铁的2.48倍、铜的2.18倍、银的1.78倍。因此，金的下坠性使得它必须要有一个牢固的依托，才能够"撑起"1吨黄金的重量。而且这个依托不仅要牢固，还要耐高温。那么大的一个牛，要通过分部位来焊接成型。金的熔点为1064℃，作为依托的"胎牛"材料，熔点一定要比1064℃高才行。选择"胎牛"的制作材料并制作"胎牛"，是他要考虑的第一个问题。

二是焊接的难题。正是由于金的比重大，下坠性强，造成焊接难度很大，不仅仰焊不行，侧面焊接也很困难。并且为了确保金牛的表面质量，不能使用任何助焊剂，只能用金丝原焊。因此，摸索这样一个厚度的金材料的焊接方法是他面临的又一个问题。

三是如何使"金锭"变成"金块"，继而变成合适厚度的"金片"，是他要解决的第三个问题。据了解，目前国内首饰行业金材料的压延，最大长度只有20厘米左右，重量也很小。而制作这样一头牛，不分块不行，分块过多也不行。制作金牛需要的金片，一般要在30厘米左右宽、50厘米左右长。以压延厚度

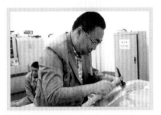

图2-98 王亮在金牛制作现场操作

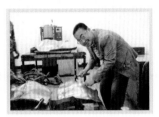

图2-99 王亮在金牛制作现场操作

8毫米计算，一块金片就重23公斤。因此，寻找设备生产厂家，进行新设备研发，成为了当务之急。

四是科学、合理地分部位、开片，是能否顺利施工的基础条件。如若这一步搞不好，增加许多焊接缝不说，还会产生"抽屉现象"，为金牛的后处理，如抛光、研光工序留下隐患；严重的，甚至造成制作失败。

针对这些重大问题，以及涉及的相关问题，王大师及他的项目攻关组做了大量工作，付出了极大努力。

为了理顺操作流程，科学合理地进行开片、分解，在模型牛身上的分解线如何划，就产生了好几个方案。在大家充分讨论、研究、分析利弊之后，在王大师主导下，共同从中挑选出了一个最佳开片方案。

为了将1吨纯金合理分布在牛的各个部位，确定每个部位材料的厚度就成为了必要的基础工作。大师专门安排了4位工作认真、仔细的老师傅，将棉纸裁成标准面积大小，一块一块地贴到牛身上，通过计算这些标准纸的面积，来精确计算出不规则的牛的表面积。经过10天工作，先后计算了4次，虽然每次误差都不大，但仍然取了算术平均数，从而得出了较为准确的牛表面积，为确定各个部位金片的厚度提供了可靠依据。

"第一牛"必然要用"第一牛的设备"。王大师针对金牛的"超大、贵重、精细"并存、要求非常高的特点，感到"工欲善其事，必先利其器"：完成这项任务，设备很关键。从2011年春年前，王大师即着手调研、订制专用设备。经过与国内多家著名的设备生产厂家联系，双方不断地沟通、磨合，最终落实了两家研制厂家。3月中旬，他派出工程师到深圳、台山生产厂家现场，验收、接受专门为公司研制的这一批专用设备。当月下旬，设备陆续到达生产地点。

为了攻克焊接难题，攻关组请来专家，在不使用任何助焊剂的情况下，运用了多种焊接方法。从大量实验中，寻找最好的焊接效果；同时，在用不同合金材料做焊接衬托的比较中，为"胎牛"找到了最为合适的制造材料。

"胎牛"材料选定之后，用一个模子做了两个牛。其中，一个是"胎牛"；另一个用于制作开片模型，并按最佳方案分解、开片，送往生产现场。

金牛制作的全部工艺流程是：

熔炼——将金锭经过熔炼、倒模，制成26厘米×35厘米×1.4厘米、每

图2-100　金牛制作现场的繁忙景象

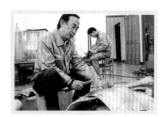

图2-101　王殿祥亲自动手制作金牛

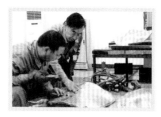

图2-102　王殿祥现场指导金牛制作

图2-103　王殿祥现场指导金牛制作

图2-104　技师在焊接

块重量在25公斤左右的金块；

压延——将金块压延成30厘米×55厘米左右，厚度分别为8毫米左右不同规格要求的金片；

成型——将金片在金牛分部位的阴、阳模具上锤打成型部件；

拼接——将成型金部件在"胎牛"上相应部位进行复模、修改，然后用金焊丝将所有金部件拼焊成整体；

打磨——将焊缝打磨平整；

抛光——用打磨机经粗抛、细抛工艺将金牛初步打亮；

研光——使金牛达到光洁如镜要求；

清洗——用新型清洗剂全面清洗金牛，使表面不留任何污渍。

其中熔炼、压延、成型三个工序是同步交叉进行的；拼接、打磨两个工序是交叉进行的。

金牛分部位成型工作共耗时33天；结束后，进入拼接工作程序。由于只有正面俯焊才是唯一可行的办法，因此，如何让牛的各个部位分别朝上进行焊接，是施工中要解决的问题。为此，王大师组织现场施工人员研究了几种可行的方案，最终采用了相对简单易行的"牛翻身"的办法，来达到各个部位都能进行正面焊接的目的。千余公斤重的金牛先后用人工办法进行了12次"牛翻身"。每一次翻身，就解决一个部位焊接问题。这样，一部分、一部分地进行"金对金"的无缝焊接，耗时29天，终于圆满完成了施工第二阶段、62块金牛部件的全部拼接及伴随的打磨任务。

施工工作进入第三阶段，即抛光、研光阶段。这一阶段工作是为已经制作好的金牛外形进行"增光添彩"，要以"惊艳"的外表，给人以强烈的视觉冲击力。为了将金的本色在金牛身上淋漓尽致地展现出来，并且达到"无雾斑、无痕迹、光亮如镜"的要求，整整22天时间，技师们在大师指导下，根据工艺需要，交替使用磨光机、直柄抛光机、直柄电磨机、手枪式磨光机，配合各种不同的抛光盘，1厘米、1厘米地"走"完了近7平方米的金牛；所过之处，金光灿灿。

在抛光工序基本结束之后，为了追求最佳效果，又用玛瑙设备进行表面研光处理，特别在抛光机力所不及的一些细微之处，如牛的眼角、牛尾的下端连接处，研光工艺进行再处理之后，突显了研光的效果。

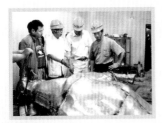

图2-105　王殿祥与有关人员研究金牛焊接新工艺

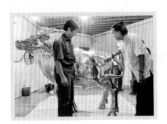

图2-106　王殿祥与雕塑专家研究金牛制作的细节处理

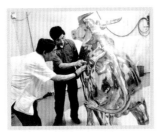

图2-107　王殿祥与雕塑专家研究金牛制作节点问题

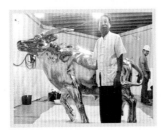

图2-108　金牛制作完工后，王殿祥在制作现场与金牛合影

最后，王大师用自行配制的新型清洗剂，配以真丝绸布对金牛进行全面清洗、打光，结束了金牛制作的全部工作。一座由净重1008公斤纯金制作的、栩栩如生、精美绝伦、举世无双的金牛，经过以王殿祥大师为首的制作团队5个多月、150余天的日夜努力，终于问世了！中国工艺美术大师王殿祥以传统的金银细工工艺，融合了现代制作元素，将雕塑牛奋发进取的原创设计思想淋漓尽致地表现了出来，使华西村的"中国牛"成为了艺术珍品，走向了世界！

②金牛制作的数据披露及几个"第一"

金牛制作主要技法是传统的手工锤碟工艺。在王殿祥大师现场亲自指导下，20余名具有10年以上操作经验的熟练技师，用圆锤、平锤、木槌、橡皮锤等不同锤打工具，及平錾、圆錾、半圆錾等不同的錾击工具，累计锤打6600余小时、挥锤3800余万次，经过成型、整型，分两次完成了金牛锤打、造型工作。

为成型工序需要，金牛的模胎被整体解剖成62块阴、阳模具，以便分别进行金牛部件成型；成型的金牛金部件最后还要被拼接成金牛的整体形状。因此退火和焊接成为金牛制作过程中的重要工序之一。全部金牛的焊接，焊缝总长度达69米（还不包括双缝焊接、正反焊接和补焊），耗用纯金焊丝48公斤，总共耗用氧气、氩气、乙炔气共600余瓶。这样巨大的退火、成型、拼接、焊接量，在金银摆件的单件制作历史上，是空前的。

王大师为完成这项任务特别订制的三台设备，是国内首饰设备行业目前最大的：一是熔炼炉，一次最多可以熔炼25至30公斤金材料；二是压片机，一次最大可以压延成型45厘米宽、厚度不等、长度1米左右的金片；三是退火炉，一次可以将5块、高度在80厘米以下、重达一两百公斤的金块同时进行退火，退火温度从常温到1350℃，范围宽泛。这些国内"第一"设备的加入，确保了金牛工程的如期、圆满完成。

王大师用严格的制度对工程的顺利进行保驾护航，先后制定了"工作人员现场进出程序""金材料交接验收手续""现场工作要求""日常安全教育规范""作息制度""施工进度安排""工艺质量审定规定"及"班前、班后会制度"等规章要求。员工队伍的高素质及制度的良好执行，使这支队伍在长达5个多月时间、接触巨量黄金的情况下，经受了考验，做到处处把安全和降损放在首位。全部工程，金材料损耗不到4公斤（其中有一部分可以回收），损耗率为3.9‰，仅为行业规定损耗标准的四分之一。这一优良成绩，为国家和集体节约了大量财

富。在华西村领导和保卫部门的有力支持、配合下，金材料的使用安全始终得到了最好的保证。

③我国传统金银细工工艺在金牛制作工程中得到了丰富与发展

千足金、一吨重的金牛，迄今为止，是金摆件制品中的"天下第一大摆件"，经过中国工艺美术学会组织的26位专家的鉴定，被誉为"天下第一金牛"。在制作过程中，不仅使用了金银细工传统的锤碟、抬、压、挤、矸等工艺，而且融入了压延、剪、切、錾、焊、高温退火等工艺，使我国传统金银细工工艺的操作技法得到了丰富和发展。

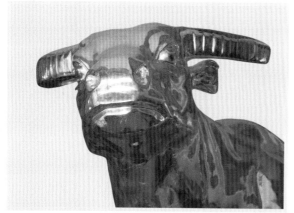
图2-109 《天下第一金牛》牛首图示

图2-110 《天下第一金牛》牛首局部图示

图2-111 《天下第一金牛》牛体图示

图2-112 《天下第一金牛》牛脚图示

　　在整个金牛制作过程中，王殿祥大师作为国家级工艺美术大师、我国金银细工非物质文化遗产领域唯一的国家级传承人，始终把握了生产现场的技术、质量，予以具体指导，并始终对生产节奏、生产安全予以严格要求。

　　通过这一项重大工程的实践，王大师不仅锻炼了队伍，而且进一步取得了大型金摆件的制作经验，总结出一整套宝贵的、行之有效的工艺操作规程，填补了大型金银摆件领域生产和流程的空白。这不但为这一领域技艺的丰富和发展做出了贡献，同时也确立了一个新的标杆，为公司业务在大型摆件制作领域的拓展，奠定了坚实基础，提供了更为广阔的发展空间。

图 2-113 《天下第一金牛》

第 三 章

作品欣赏

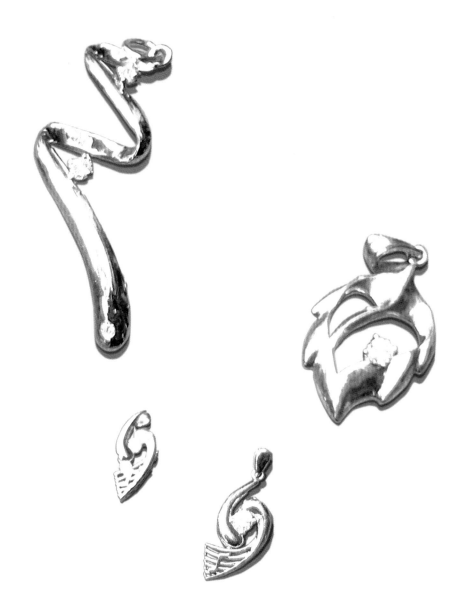

图 3-1　2002 年为情人节设计制作的"情痴"系列之挂坠

图 3-2　2003 年用红宝、蓝宝、铂金、钻石设计制作的"风采女人"首饰系列获杭州西湖国际博览会金奖

图 3-3 《金壶》 材料：金 尺寸：长 11 厘米 宽 8 厘米 高 5.5 厘米

图 3-4 《高龙壶》 材料：金　尺寸：长 10.5 厘米　宽 6.3 厘米　高 8 厘米

图 3-5 《双龙碗》 材料：金 尺寸：长 10 厘米 宽 4.5 厘米 高 3.5 厘米

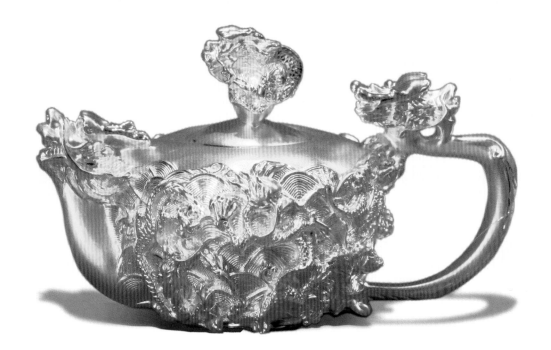

图 3-6 《龙壶》 材料：金　尺寸：长 12 厘米　宽 6.5 厘米　高 6.5 厘米

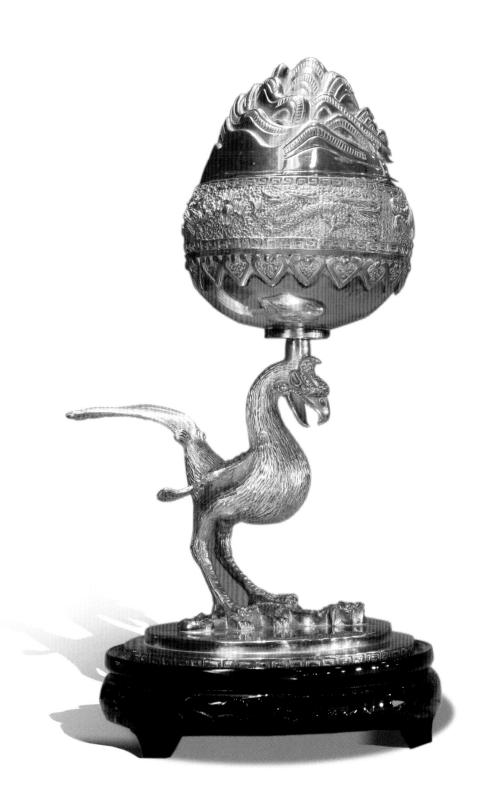

图 3-7 《四灵熏炉》 材料：银　尺寸：长 13 厘米　宽 12 厘米　高 26 厘米

图 3-8 《金蝉》 材料：金 尺寸：长 5.5 厘米 宽 4.4 厘米 高 2 厘米

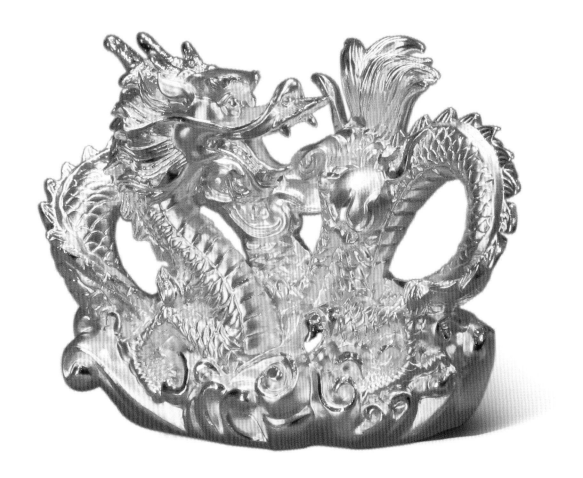

图 3-9 《行龙回首》 材料：金　尺寸：长 10 厘米　宽 3 厘米　高 7 厘米

图3-10 《人生如意》 材料：金 尺寸：长9厘米 宽3厘米 高8厘米

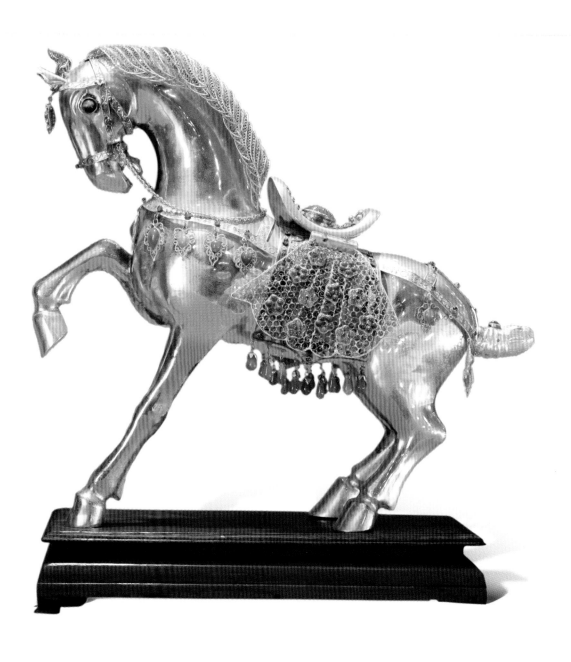

图 3-11 《仿唐皇马》 材料：青铜贴金 尺寸：长 33 厘米 宽 11 厘米 高 29.5 厘米

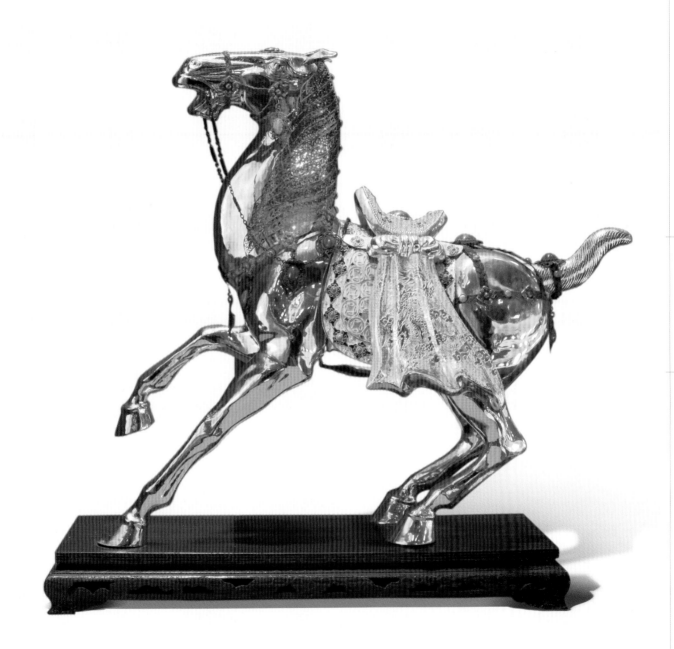

图 3-12 《唐马》 材料：青铜贴金 尺寸：长 49 厘米 宽 20 厘米 高 44 厘米

图 3-13 《象驮亭》 材料：银镀金、珐琅　尺寸：长 210 厘米　宽 80 厘米　高 220 厘米

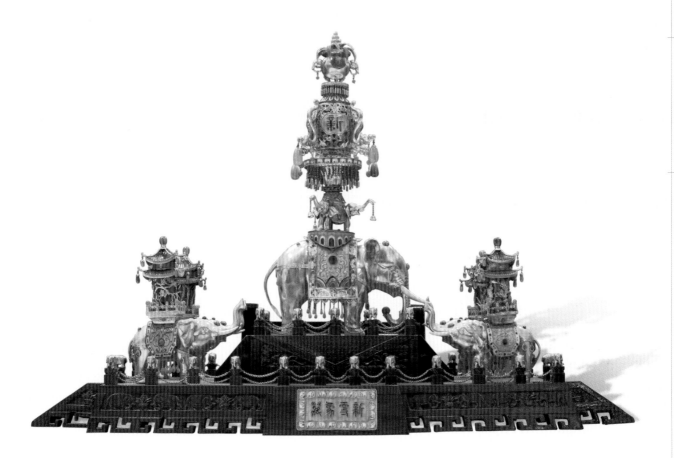

图 3-14 《万象更新》 材料：银镀金 尺寸：长 140 厘米 宽 60 厘米 高 120 厘米

图 3-15 《对狮戏绣球》 材料：青铜贴金 尺寸：长 32 厘米 宽 9.5 厘米 高 15.5 厘米

图 3-16 《麒麟》 材料：青铜贴金 尺寸：长 28 厘米 宽 9 厘米 高 21 厘米

图 3-17 《如意金龙》 材料：青铜贴金 尺寸：长 16 厘米 宽 5.5 厘米 高 14 厘米

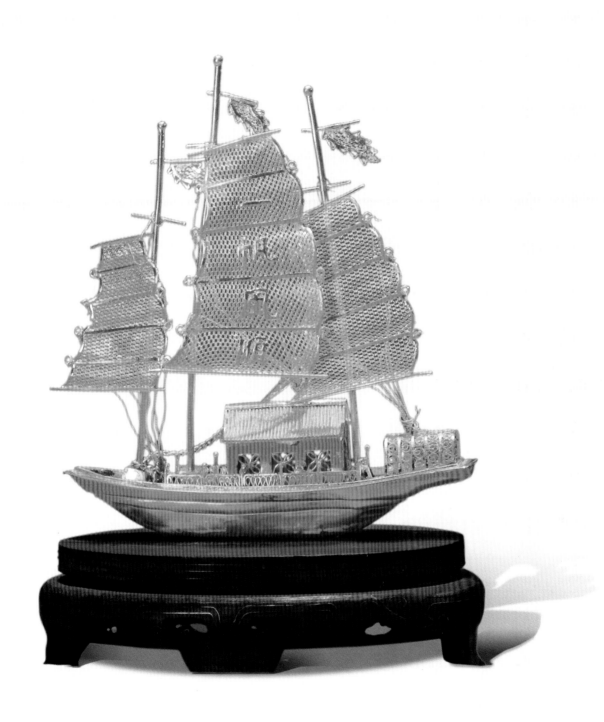

图 3-18 《一帆风顺》 材料：金 尺寸：长 10.2 厘米 宽 2.8 厘米 高 11 厘米

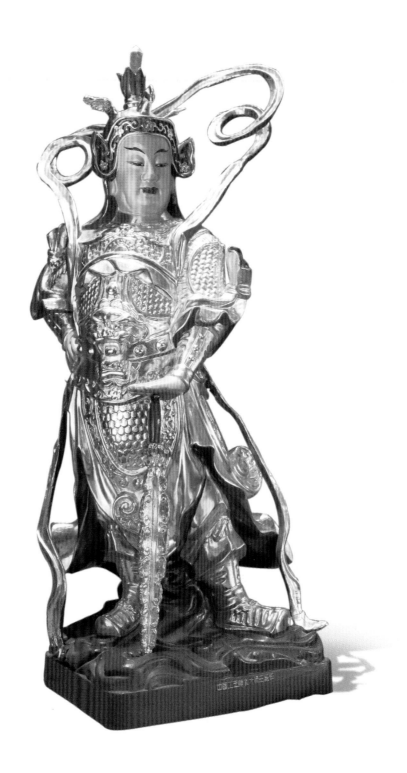

图 3-19 《韦驮》 材料：青铜镀金　尺寸：长 12 厘米　宽 14 厘米　高 30 厘米

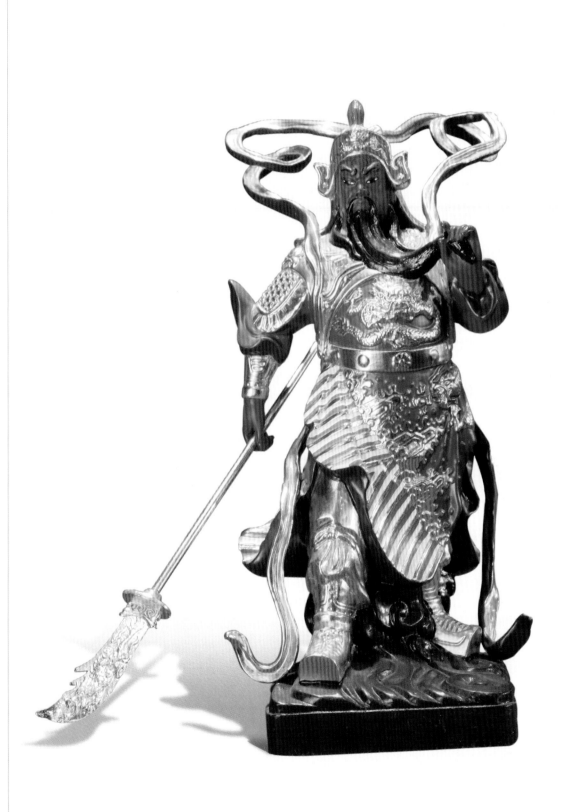

图 3-20 《关公》 材料：青铜贴金 尺寸：长 20 厘米 宽 14 厘米 高 30 厘米

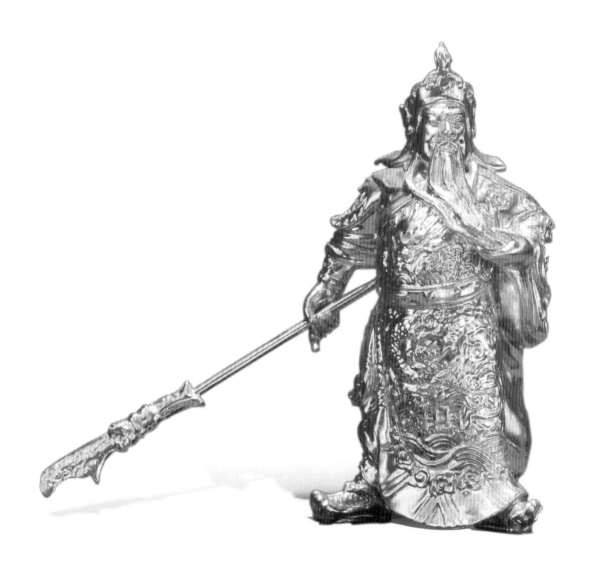

图 3-21 《关公》 材料：青铜贴金　尺寸：长 9 厘米　宽 6 厘米　高 15 厘米

图 3-22 《三星人》 材料：金 单件尺寸：长 6 厘米 宽 4 厘米 高 15 厘米

图 3-23 《弥勒佛》 材料：青铜贴金　尺寸：长 21 厘米　宽 21 厘米　高 28 厘米

图 3-24 《如意弥勒佛》 材料：青铜贴金 尺寸：长 14 厘米 宽 14 厘米 高 18 厘米

图 3-25 《钱袋佛》　材料：青铜贴金　尺寸：长 13 厘米　宽 12 厘米　高 11.5 厘米

图 3-26 《观世音》 材料：青铜贴金 尺寸：长 21 厘米 宽 21 厘米 高 54 厘米

图 3-27 《千手观音》 材料：青铜贴金 尺寸：长 66 厘米 宽 59 厘米 高 108 厘米

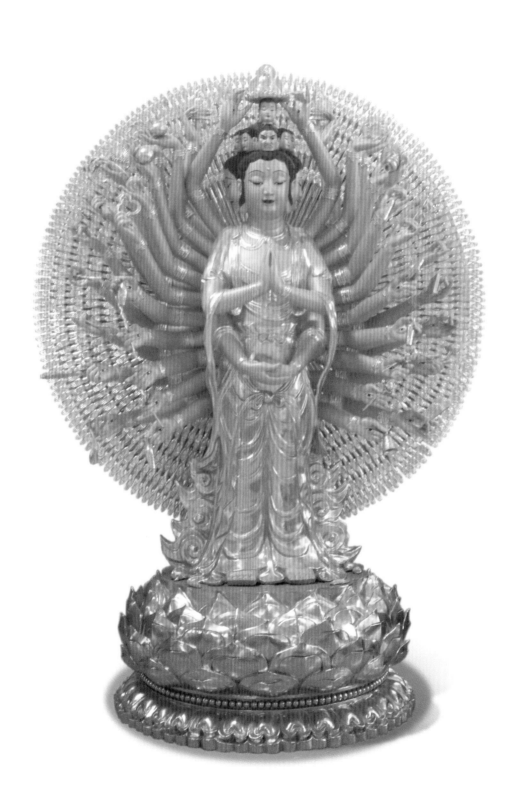

图 3-28 《千手观音》 材料：青铜贴金 尺寸：长 110 厘米 宽 75 厘米 高 170 厘米

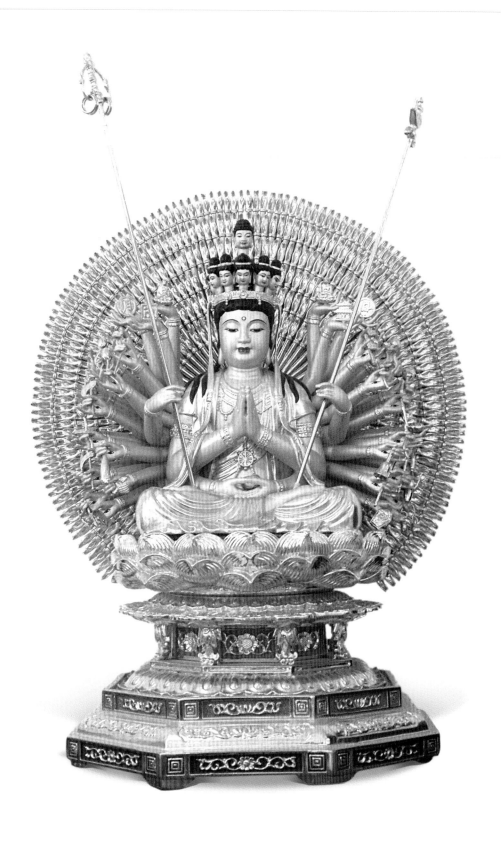

图 3-29 《千手观音》 材料：青铜贴金 尺寸：长 40 厘米 宽 55 厘米 高 80 厘米

图 3-30 《千手观音》 材料：青铜贴金　尺寸：长 27 厘米　宽 25 厘米　高 37 厘米

图 3-31 《地藏王菩萨》 材料：青铜贴金 尺寸：长 36 厘米 宽 30 厘米 高 50 厘米

图 3-32 《柳枝观音》 材料：青铜贴金 尺寸：长 17.5 厘米 宽 14.5 厘米 高 32 厘米

图 3-33 《西方三圣之大势至》 材料：青铜贴金 尺寸：长 33 厘米 宽 25 厘米 高 46 厘米

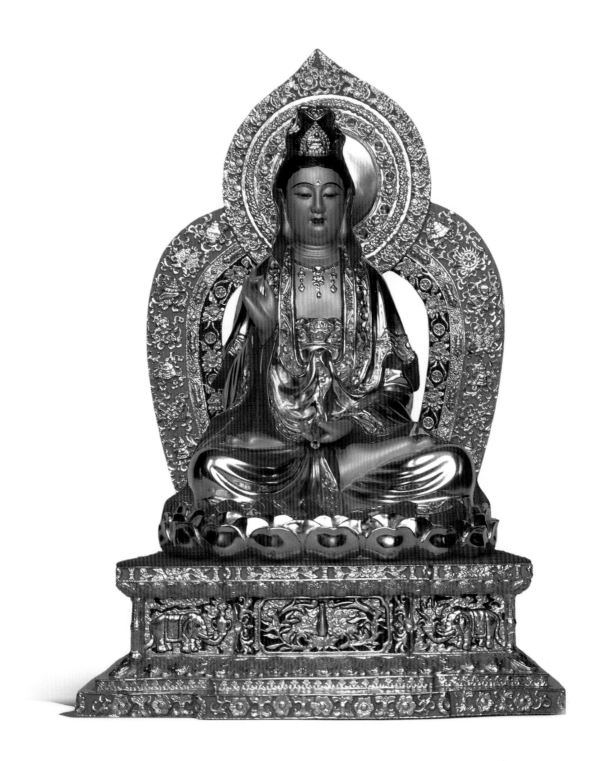

图 3-34　《西方三圣之观音》　材料：青铜贴金　尺寸：长 30 厘米　宽 25 厘米　高 44 厘米

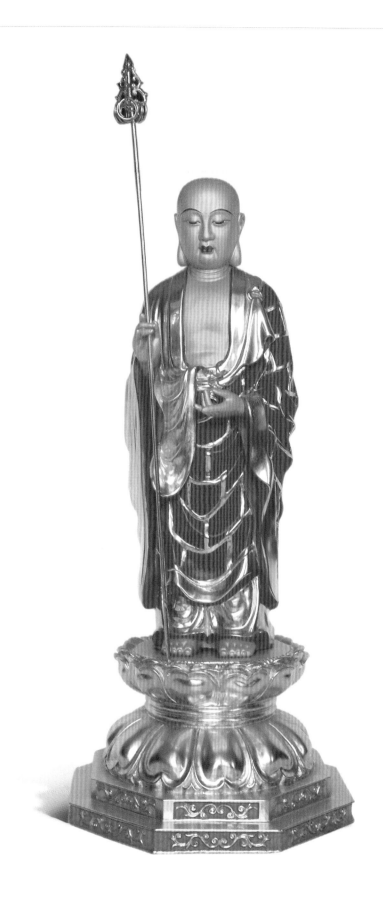

图 3-35 《地藏王菩萨》 材料：青铜贴金 尺寸：长 33 厘米 宽 25 厘米 高 46 厘米

图 3-36 《敦煌观音》 材料：青铜贴金 尺寸：长 19 厘米 宽 19 厘米 高 60 厘米

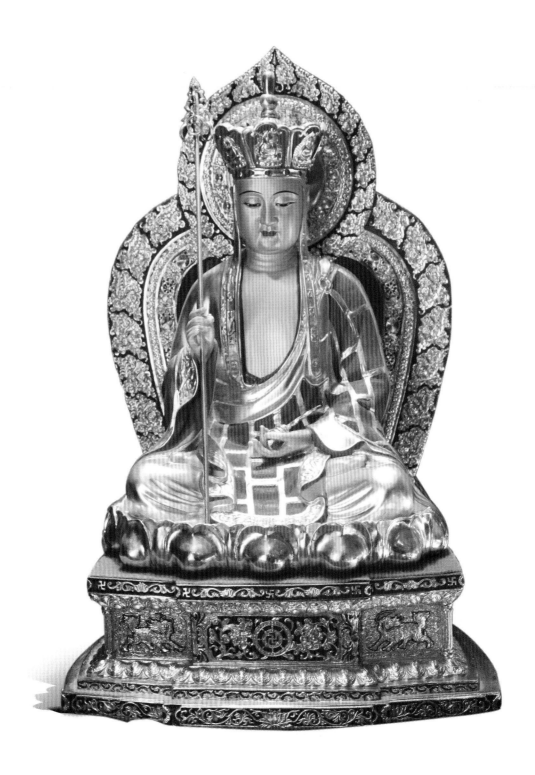

图 3-37 《地藏王菩萨》 材料：铜　尺寸：长 34 厘米　宽 27 厘米　高 50 厘米

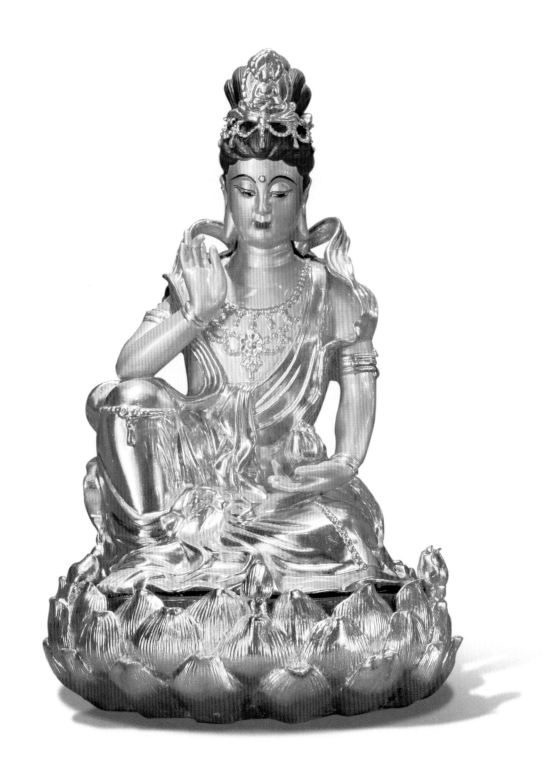

图 3-38 《五莲观音》 材料：青铜贴金 尺寸：长 15.5 厘米 宽 16 厘米 高 26.5 厘米

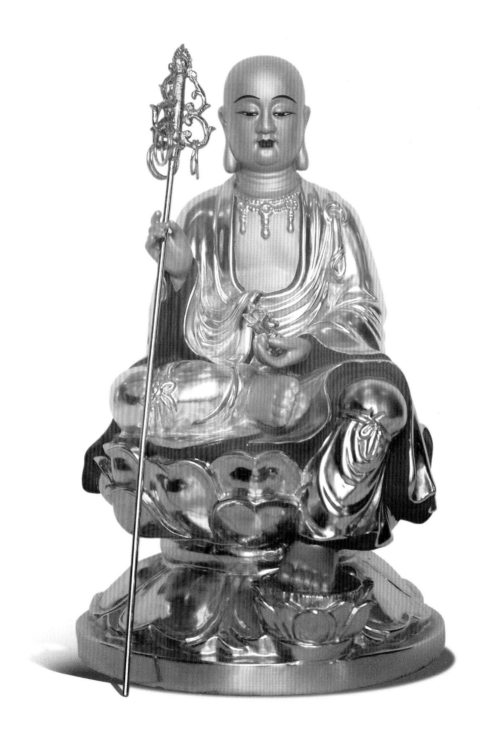

图 3-39 《地藏王菩萨》 材料：青铜贴金　尺寸：长 24 厘米　宽 24 厘米　高 42 厘米

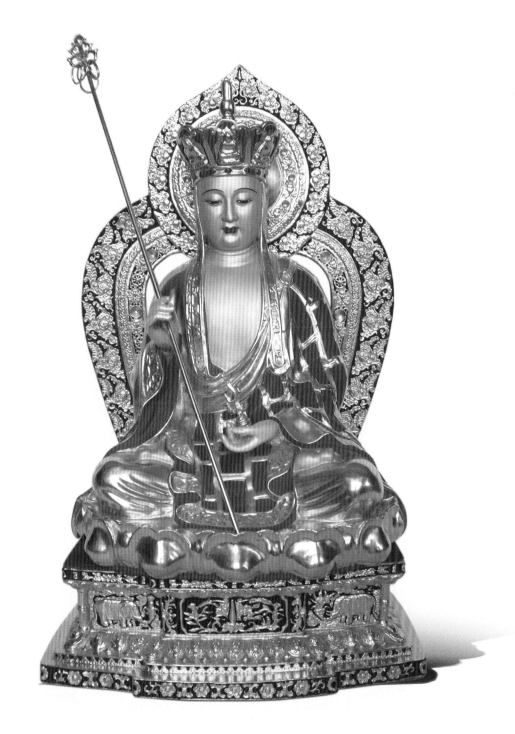

图 3-40 《地藏王菩萨》 材料：青铜贴金 尺寸：长 27 厘米 宽 25 厘米 高 45 厘米

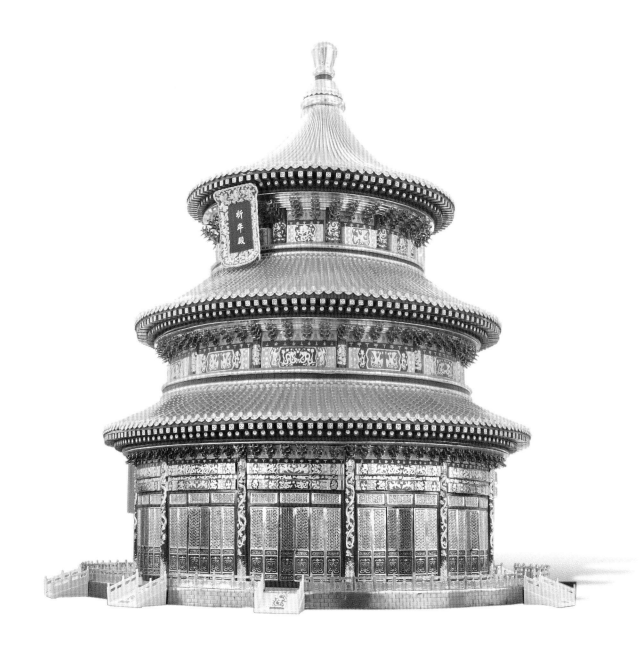

图 3-41 《祈年殿》 材料：铜镀金、彩绘　尺寸：直径 120 厘米　高 210 厘米

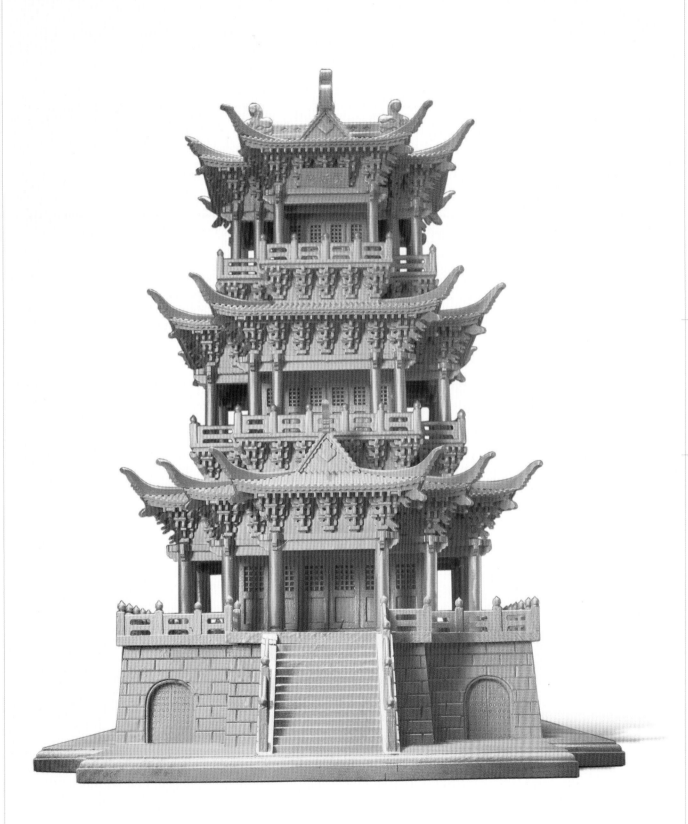

图 3-42 《黄鹤楼》 材料：楠木镀金 尺寸：长 42.5 厘米 宽 36 厘米 高 52 厘米

图 3-43 《岳阳楼》 材料：铜镀金 底座：汉白玉 尺寸：长 250 厘米 宽 80 厘米 高 120 厘米

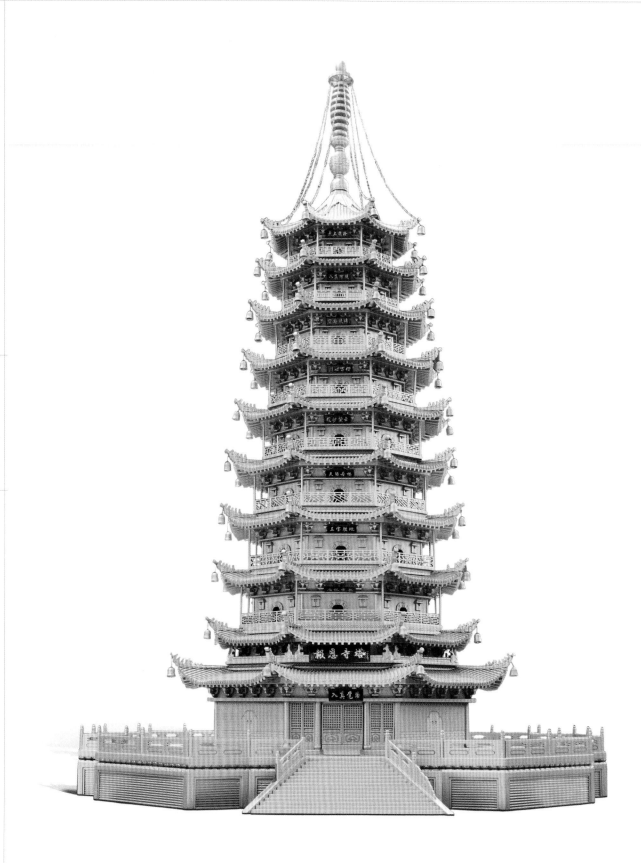

图 3-44-1 《金陵大报恩寺塔》 材料：木质（模型） 尺寸：长 100 厘米　宽 100 厘米　高 146 厘米

图 3-44-2 《金陵大报恩寺塔》(局部)

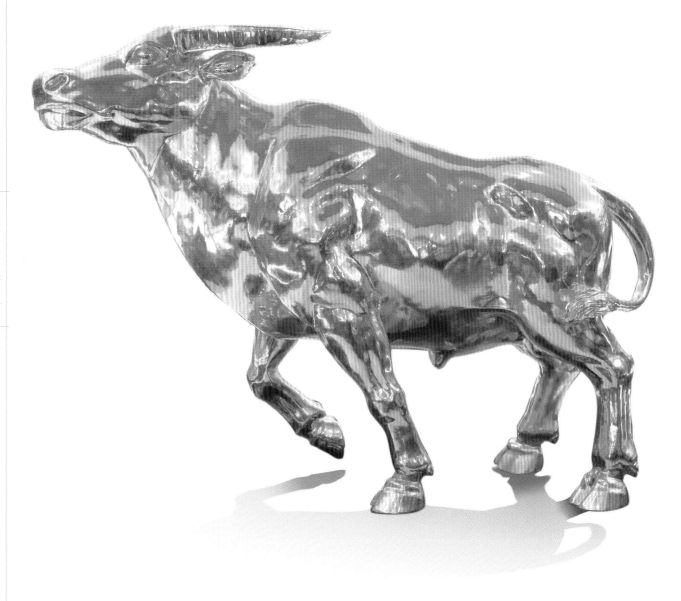

图3-45 《天下第一金牛》

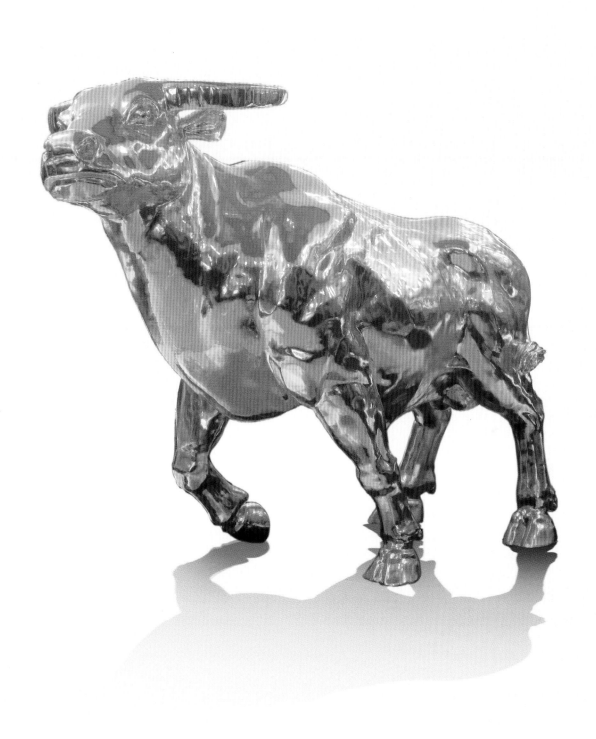

第四章

大师语录与著述

第一节　设计出活生生的"这一个"

我想提醒从事设计工作的同仁们：随着国民生活收入的提高，人们对珠宝首饰消费观念已经发生了明显的变化。从盲目性保值到理性收藏，从盲目从众消费到个性消费，从一般化了解到对珠宝专业知识的了解，从简单商品意识到品牌意识，从物质消费转化到精神消费。这五方面的变化，使我们必须面对严峻的市场。去年，在美国和日本已经出现了按年龄、职业分类的珠宝店。

因此，我们必须懂得艺术设计的辩证法，踏实深入生活，感悟生活，燃烧灵感，将自己对生活的美好感受通过"写真型"手法，设计出活生生的"这一个"传达给佩戴者。唯有这样，我们才能让首饰涌动鲜活的生命气息，以珠宝首饰独特的魅力来表现这艳丽动人的生命世界。

——《财富珠宝》2004 年 8 月 4 日

第二节　让首饰涌动鲜活的生命气息

唯有从"图案型"设计中解脱出来，向个性化的"写真型"设计过渡，才是最好的设计手法。因为写真型设计出的首饰图形更接近现实、更接近生活、更具有真情实感，带有一种浓浓的情趣；是一种写实主义在首饰设计中的表现，能使首饰图形具有一种生命活力。写真型设计不偏重于"绘形"，而更重于"写意"，以达到出神入化、形神兼备的设计效果。这也是目前国际珠宝首饰界普遍采用的流行设计手法。

——《宝玉石周刊》2004 年 10 月 21 日

第三节　人是质量之本

现在众多珠宝商们嚷嚷着要做大做强自己的品牌，没有品牌货就卖不出去；其实品牌只是一个企业一个产品的标记，其更为深刻的问题还是人的问题，人通过品牌表达了一种对顾客的感情、一种品质、一种精神、一种理念，而后形成一种哲学偶像，长久地驻扎在顾客的心中，影响着顾客的情感，以至成为一

种执著、迷恋，甚至于崇拜。总之，无一种产品的质量和牌子不浸透着人的因素，尤其是第一负责人的品质良知和道德水准。

即使在市场经济高度发达、法制很为完善的美国和日本等一些国家，事实上也存在着因政府管理缺位而出现的产品质量伪劣的现象。我只想说一句：外因是条件，内因是根本，我们每个商人都应该从我做起，人是质量之本。

<div align="right">——《中国黄金报》2005 年 8 月 26 日</div>

第四节　一个成功的品牌由谁来支撑

随着社会发展到以小康和富裕消费，体现个人品位上升为主要需求欲望的今天，只有那些价格合理、品质优良、文化内涵丰富、服务体制完善的企业品牌才能生存下来，珠宝业已进入了企业素质竞争的"品牌时代"。以至今天众多"诸侯"们都忙着实施以创名牌产品、驰名商标、著名品牌的"品牌战略"，期望企业用品牌给顾客留下的良好印象积累起名牌效应，做强做大，迅速发展。那么到底如何打赢这场品牌遭遇战呢？一个成功的品牌到底靠什么力量来支撑呢？通过几年的艰苦摸索运作，我深深地体会到文化是品牌的灵魂，诚信是品牌的基石，文化和诚信构成了品牌的"万有引力"。地球、太阳、月亮之间如果失去了"万有引力"，那宇宙世界大自然万物将不复存在；同样，品牌、消费者之间一旦失去了文化和诚信这个"万有引力"，那么企业也将不复存在。

<div align="right">——《金陵晚报》2006 年 10 月 20 日</div>

第五节　品牌应增强社会责任意识

随着市场的日益繁荣和群众生活水平的提高，人们在购取生活、文化等用品时越来越趋向于"品牌化"，特别是高档的家用电器、服装和黄金珠宝首饰，人们更看重知名品牌；因为品牌产品有时尚的款式、齐全的功能、可靠的质量保证，以及诚实守信的服务承诺。黄金珠宝首饰历来都是以高档文化艺术品走进消费品行列的，广大消费者在经历了黄金珠宝市场初级发展阶段的价格战"洗礼"后，更理性地注重款式新颖、价格合理、文化内涵丰富的品牌首饰了；因此现实的市场"品牌化"的大趋势，给企业的生存发展带来了新的课题，其不

仅要实现销售的有形资产的扩张，更需要打造消费者信赖的企业品牌，品牌越来越成为企业生存发展的"核心动力"。由此可见，当前摆在企业面前的是：如何承担起企业的社会责任，增强社会责任意识。

近些年来，基于我对珠宝市场的了解和分析，对一些珠宝企业的品牌的"假大空"越来越有一种惶恐，觉得这个行业在品牌的建设中，部分商家受一时利益驱使，做出了许多损害品牌发展的事情，出现了一些品牌社会责任缺失的问题。

不实报道捧杀企业品牌

去年的两条关于品牌的消息，引发了业内外的不小震动，一是《世界100最有影响力品牌》，二是《中国500最具价值品牌》。其品牌价值高达几十亿几百亿甚至上千亿元人民币以上，这些品牌涉及中国的众多行业。可不久，新华社《现代快报》刊发消息，对两份排行榜提出了质疑，并采访了世界经济论坛大中国区副总监，该副总监明确表示："世界经济论坛从来没有在中国发布过这样的榜单，而且也从未参与过这样的合作。"在记者调查的排名从200~500名的范围内，不知情企业的比率占抽样调查企业的70%。我觉得这些权威性、公正性资质值得怀疑的民间社团组织是在不负责任地帮倒忙，最后会捧杀企业品牌的。

价格大战有损品牌形象

平心而论，我们许多消费者是不法商家们砧板上的一块肉，想怎么宰就怎么宰。漫天飞舞的华丽首饰，什么"激情燃烧"、"春之动"、"秋之韵"、"冬之情"的美妙设计系列首饰也难以掩盖缺乏文化内涵的同质化款式设计。什么"买1000送300"、"买100送40"变着法儿的虚假打折数字游戏令人头昏眼花，乱打折者虽然得到了蝇头小利，却损失了品牌形象，大大降低了人们的购买欲望，以至于在南京市场上出现了拿着笔记本抄价格的消费者，看看你是否在虚假打折。

诚信是品牌基石

除黄金首饰外，钻石首饰已成为人们的主流消费，特别是在城市里。钻石是稀有贵重的舶来消费品，尽管这些年来，商家们对钻石的重量、净度、颜色、切工做了大量的宣传，但真正懂得这些技术质量标准的消费者仍旧是凤毛麟角。特别是"切工"这一标准，不要说老百姓了，就连珠宝营业小姐也难以弄懂技术指标数据的优劣，因此顾客的消费完全依赖于国家标准的"检测证书"。

　　2003 年 11 月 1 日，国家质量技术监督局为了彻底规范珠宝玉石市场，重新颁布并实施了新版宝玉石国家标准。新版钻石国家标准与原标准的最大区别在于对钻石的"切工"进行了"很好、好、一般"的分级，并要求商家一定要对消费者公示具体的指标；然而新版钻石国标从颁布实施至今，珠宝市场的执行并未达到预期的效果，依然我行我素"闷着葫芦摇"。大多数商家不要说不公示标准，许多商家甚至不做切工分级，因此受害的仍旧是消费者，商家继续蒙下去"混水"才可以"摸到鱼"嘛。我在《一个成功的品牌由谁来支撑》一文里谈过诚信是品牌的基石，试问这样危害广大消费者利益的品牌毫无诚信可言，这样的品牌能长久吗？鼎盛于清、民国两代的北京"京城百草厅、白家老号"掌门人白瑾琦老先生，当发现产品质量有问题时，为了维护品牌信誉，对消费者负责，不惜将价值 7 万大洋的药品付之一炬（折合人民币约 42 万元）。他说："修合无人见，存心有天知。"回想起我们祖辈在捍卫品牌上的众多义举，真令今日吾辈汗颜呵。因此我殷切企盼、大声疾呼：我国政府的各级质量技术监督部门，不要把标准写在纸上、挂在墙上、说在嘴上，政府、质检，行业的商会、协会要紧紧配合起来，严厉查处打击各种违规违法行为，紧密配合，认真贯彻检查标准的执行情况，万万不能有法不依、执法不严；虽然珠宝违规不如毒米、毒油、毒茶、毒奶及"苏丹红"那样能置人于死地，但这美丽行业"温柔"的"刮肉刀"也让消费者胆战心寒呵。

　　品牌是什么？从狭义上说，是对消费者的影响力和号召力，是企业用来影响和引导消费者行为甚至思想的载体。从广义上看，在市场经济条件下，商业文化对社会文化的渗透力和影响力越来越大，人们的思想和行业越来越多地烙上了商业文化的印记。而品牌则成为商业文化的核心内容之一，品牌的价值取向越来越显示出对社会人文的影响；因此从人文意义上来说，品牌文化是当今社会文化的一个极为重要的组成部分。试想，我们付诸电视、报端的品牌宣传中，都是些恶俗欺诈的广告，会对我们的市场、社会带来多大的负面影响，商家该不该对品牌的社会责任负责？

　　那么，我们又如何增强品牌的社会责任意识呢？首先，品牌的建设应该从消费者利益出发，处处为消费者着想，万万不可出卖良知来创"知名"，把所谓的"经营理念"和"营销创意"的空洞口号卖给消费者，来掠夺他们的信任和利益；其次，品牌建设应把品牌的精髓内涵，很好地与珠宝首饰行业的特

性和企业实际相结合，克服各种急功近利的思想和行为，在赢得消费者的长期信任、赢得社会的真正认可上下真功夫。品牌的核心是"品"，这个"品"字，呼唤的是品牌对社会的责任感，对社会文化引导的使命感。

<div align="right">——《中国黄金报》2005 年 4 月 26 日</div>

第六节　现代科技中的设计思维

我一直在想一个问题，那就是倘若通过中文智慧型电脑把生活中的一些美丽画面转化为动画，那该是多么美妙的图画啊。这种智能型电脑的出现必然带来一场珠宝首饰设计的革命，充满个性色彩的艺术化首饰时代随之即将到来。这是不以人们意志为转移的一场向工业化生产、款式同质化首饰时代的宣战！智慧型电脑为艺术化、个性化首饰的展示提供了充满魅力的广阔平台，不仅大大提升了首饰的观赏价值，也为个性化艺术首饰提供了一个崭新的市场卖点；同时，也是对款式同质化首饰的致命一击。但首饰设计师们又如何适应智能型电脑时代的大趋势呢？我的脑海里顿时迸发出探秘"智能化电脑时代"的首饰设计的思想火花。

首饰文化形象的展示平台

随着人类物质文明水平的提高和生活方式的转变，在人类生活越来越多元化的今天，珠宝首饰日益被视为展示人的个性气质、陶冶情操和提高生活质量的精神文化产品。众所周知，珠宝首饰的功能比较单一，材质性也趋于统一，因此唯有饰品的款式是可塑多变的，款式是人们唯一寄托情感需求的艺术附加值的灵魂和传播源泉。它同化妆品、服装等行业一样，必须走一条倡导文化消费的道路。这样，就产生了珠宝饰品的文化概念问题。珠宝首饰产品没有文化概念内涵就没有生命，充其量只能是一件高档的工艺品。一旦市场上出现了"智能型电脑"，情况就大不一样了，因为"智能型电脑能"将首饰的文字表述转换出美丽生动的图像来。到那时，试想一款没有"文化外衣"内涵的首饰又怎能引起消费者购买的兴趣？所以我说"智能电脑"是展示首饰文化个性艺术形象特征的平台。

款式同质化大为改善

随着人们物质生活和精神文明的进步，黄金珠宝市场首饰款式同质化问题，

越来越严重地阻碍着市场的发展，从某种意义上来讲已不能满足人们的情感需求。据国家统计局 2006 年发布的数字统计，2005 年各类珠宝玉石销售 1400 亿元，进出口总额 370 亿元。由此可见中国首饰市场已成为国际化大市场。国外的洋货不断地渗入，人们的眼光高了，欣赏水平高了，消费水平高了，必然追求个性化艺术化的时尚首饰。那么"智能型电脑"的出现，丰富多彩的个性化艺术化的文化内涵得到生动活泼的展示，必然会沉重打击款式单一、千款一面的"同质化"首饰市场，款式同质化的市场情况必然大为改善；"智能型电脑"的出现无疑给珠宝商平添了一个崭新的卖点。在"智能型电脑"的大趋势下，逼迫珠宝商和设计师们去思考如何适应这一市场大趋势的到来；否则，珠宝商将失去市场，设计师将丢掉饭碗。历史无数次地证明，新的理念、新的科学、新的高科技产品必将创造一个崭新的市场，不断推动社会的进步，给人类带来新的利益福祉；同时，也会无情地淘汰落后的产品，呈摧枯拉朽之势。

树立"智能电脑时代"首饰设计新观念

我敢断言，由于这种"智能型电脑"具有理解文字转换动画的功能，首饰设计风格必然再现 19 世纪末 20 世纪初，在欧洲和美国爆发的一场新艺术运动。新艺术运动不仅影响到珠宝首饰设计，还会影响到服装、家具、建筑、雕塑、绘画艺术等行业。我个人认为，唯有"师法自然"的设计思想，才能产生"智能型电脑时代"百花齐放的首饰设计风格。可这不是一句空话，设计师的思维方式必须从过去单一的"商业思维"方式中解放出来，从根本上摆脱造成款式同质化的思维羁绊，才能克服目前市场上"千款一面白花花一片"的局面。

一个具有真才实学的首饰设计师，只要认真地感悟生活，把握细节，并有着洞悉人性、预测市场的能力，就一定能产生创作的灵感和智慧的火花，设计出活生生的"这一个"充满文化内涵个性的艺术首饰。无须担心"智能电脑"软件工程师们的设计，因为作为文化载体的每件珠宝产品，都将涉及传播出一种民族的、人文的、地域的、历史的、时间的、自然的、环境的、人性的内涵，都将映射出一种思想、一种企盼、一种愿景、一种图腾、怀念、向往、追求、喜怒、哀愁、愉悦的情感，都将成为佩带者张扬个性、展示自我形象的标志。我坚信用不了多少年，"智能型电脑"一定会普及到大多数城市家庭，让人们去体味、观赏、享受属于自己的那一份情感、那一种愿景、那一种生活。

第五章

大师访谈
及评述摘要

第一节　珠宝消费走向何方？
——珠宝行家、中国首饰四大评委之一王殿祥一席谈

　　珠宝企业一定要正视人们在珠宝消费中文化欣赏和真伪鉴别能力大大提高的现实。王殿祥反复强调这一点。他说：珠宝购买者的层次在提高，在沪宁一带和南方经济发达地区，正向高档化发展，人们对钻石、红蓝宝石的质地、款式要求很高，重视内在质量，造型讲究和立体效果强，阴阳反差大，华而不俗，有富贵感。我们对珠宝款式的设计要多样化。

　　鉴于上述情况，加上珠宝检测技术越来越科学化，制度不断完善，管理逐渐加强，一哄而上、以假乱真不行了。王殿祥强调：珠宝业要迅速加强自身的技术改造，引进先进技术设备和工艺，建设高精技术和设计队伍。还要提高营销人员的素质，强化服务意识，善于引导消费。珠宝店的建设更要注重艺术化。

　　——《信息日报》　钮惟恭　1996年1月15日

第二节　为祖国佩戴上时尚永恒的艺术勋章
——记中国首饰资深评委、著名首饰设计大师王殿祥

　　当记者又问他为什么在权威性的《中国黄金报》《中国矿业报·财富珠宝》上大声疾呼，如今已被全国矿业界、金银珠宝首饰同仁赞扬认可并传得沸沸扬扬的"艺术岂能论克卖"的观点、大作时，这位视艺术创作如生命的王大师眸子一亮的瞬间透出一缕忧思，显得很激动地说：黄金饰品市场的开放必然给首饰业带来辉煌的市场前景，但把黄金原材料与经设计加工后的首饰等同起来宣传，不仅严重贬低了珠宝首饰的艺术价值，误导了消费，给国家税收造成难以估量的损失，更伤脑筋的是阻碍了首饰业的技术进步和创新。那么我国的首饰业又如何面对入世后的洋珠宝的挑战？……

　　王殿祥，这位乐天的珠宝艺术大师，总是用快乐的心境、快乐的笑容，细细地体验着人生百味，以他独特的构思和鬼斧神工的技艺不断传递着人生无穷的信息，美化着人们的生活。他微笑着期待明天，用他丰富的艺术情感编写着现代珠宝艺术。他要为祖国佩戴上"时尚永恒的首饰"勋章！

　　——《中国矿业报·财富珠宝》周刊　郝龙　2001年10月24日

第三节 珠宝战中热闹看价格、门道看切工

王殿祥大师说："现在钻石市场谈'行家消费'，这是好事。但是，给消费者说好话的同时，更应让消费者知道，钻石评级是以4C为标准，重量、色度、净度是分级鉴定的重要指标参数。但很多人却不知道，切工（CUT）却始终没有法定的标准可供依循，切工上的把关不严，就容易被钻空子。同一块品质的钻石，高级与一般切工间的价格差别竟有40%之巨。这40%的差价用来打折、优惠，对消费者的诱惑自然是很大的，可消费者要知道，你失去的会更多。"

切工好坏又会给钻石带来什么样的影响呢？王大师深入浅出地分析说："切工好，其精妙之处能将光线从钻石周身上下四面八方汇成一点聚射而出，炫耀夺目，这就是我们平常说的'火头好'。我们能从钻石的几十个切面中看到七彩光线，美轮美奂，钻石的璀璨光彩正蕴涵其中；而切工不好的钻石是根本无法看到这种摄人心魄的光彩的，佩戴时间久了，钻石就会像一块白玻璃一样黯然无光、平庸乏味。切工是赋予钻石生命的过程，切工好与不好，对于钻石来说，品质上有着天壤之别，价格上也会相差悬殊。"在这次珠宝战中，消费者要谨防有些商家以次充好，以低劣产品、过时款式、用低价诱人买。珠宝战尤其对钻石来说，比价格，更要比切工。只有错买的，没有错卖的。

——《商报》2002年4月6日

第四节 设计首饰就是设计人生

那天与他谈，印象很深，因为是"3.15"。他偏偏没有谈诚信，一句话就打住了——王殿祥敢于打出"WDX"，就是诚信的标记，王殿祥首饰天天"3.15"没有那个必要吧。

于是谈别的，远景、发展，最后他的角色在谈话中从老板转换到了设计师——他的老本行。从邻店开设的休息室，谈到南捕厅古色古香的工作室，从午前10点谈到晚上10点。老头谈锋甚健，尖锐不说，经常语出惊人，剑走偏锋，不乏偏执，情若少侠，让人联想到金庸笔下的某个人物。其中有理解的，也有尚待理解的，但我们听出来了，有些恨铁不成钢的意思。他把时下有些年轻设计师把设

计首饰当成"玩儿"，颇不以为然，甚至有些愤怒，难怪，他在设计人生哪！

王殿祥的休息室墙上高悬一匾，上书当代大学者袁晓园遒劲三字"偏不老"。在"偏不老斋"听"偏不老"的王殿祥谈时尚、谈前卫、谈简约、谈尼葛洛庞帝，也谈人生，很受启发。

记者：您作为老一代的工艺美术大师，又作为国内首家以大师名义打造的品牌领军人物，您是如何看待新生代设计师队伍的？

王殿祥：所谓英雄不问出处，目前国内涌现出的珠宝首饰设计师群体，被人们称之为"新生代"。他们的特点是多为科班出身，经过学院派的严格训练，素质较高，能够及时掌握国际流行趋势和设计理念。他们年轻有朝气，接受新生事物快，敢于张扬个性，有股"初生牛犊不怕虎"的闯劲，反映出强烈的前卫意识，这是未来国内珠宝设计界一股不可低估的力量。我已经注意到，他们的许多作品屡屡在国内一些大赛上获奖，从中表现了他们非凡的才华和不俗的创意。说明了这确是一支新锐力量，可以说是后生可畏。

但恕我直言，这批人，普遍缺乏的是一种必需的文化底蕴。特别是对本土文化的理解和吸收，在西风东渐的社会背景和教育背景下，甚至缺乏一种认同感和归属感。只是就"设计"去设计，于是盲目地跟风、模仿、克隆、拷贝、变款，也就是"攒"。这样七拼八凑的东西可能谈不上借鉴，更谈不上继承，那么就没有个性，没有原创，也谈不上创新。

记者：您如何理解认识原创与创新的关系？

王殿祥：原创是必须建立在创新的基础上的。创新是什么？是颠覆与革命。尼古拉·尼葛洛庞帝说过：如果没有创新，我们注定要因为厌倦和单调而退化，这一点是毋庸置疑的。那么他还有一句话，可以完整地作为一个答案，并与新生代们共勉：勇于创新的人的共同特征是，具有很强的跳跃思维的能力。通常这种能力只有那些有丰富的背景知识、跨学科思维方式和丰富实践经验的人才会拥有。

记者：如不是这样，日后会出现什么问题？

王殿祥：以加强文化底蕴而言，我想说的是，也可以理解成疾呼和呐喊吧。就是对文化，尤其是对本土文化的不理解、不认同，会导致一种不自觉和不自信。

不是说你的作品中运用了某种元素，就是自信，就是自觉了，不是。这需要不断地积淀、积累、填充。那么就容易导致在年轻的设计师中出现某种幻觉，某种似是而非的幻觉，并诱发你的作品不断地为消费者上演着这种幻觉。这种

虚无主义的幻觉，绝不是设计师所追求的体现个性化的作品意境，当然有可能在一个时段内市场会出现某种需求，也有可能出现一时的拥趸，但毫无原创意义的所谓"创意"究竟能存活多长时间？你有可能说时尚就是快，但也不能快得浮光掠影、转瞬即逝吧。一件时尚首饰体现的应是你的风格。风格，是需要培养的，也就是文化的滋润、文化的修炼。我赞成这句话：只有中国的才是世界的。

记者：您多次倡导个性化，也曾提到人性化设计理念，首饰难道也需要人性化吗？

王殿祥：个性化目前已达成共识了。那么人性化我们以前就提出过，当然首饰制品个性化的理念也不是我王殿祥的独创。人性化的要素就是佩戴舒适度和可供欣赏度。德国设计师安琪拉·雨珀的戒指系列，就是一例。他标榜的是专门为中指量身订做的钻戒。这套作品讲究的是流畅精简的弧线造型，外形也十分靓炫。据说：安琪拉·雨珀研究人手骨结构的时间已超过15年之久，他把人的十根手指的各个关节组织研究得很透彻，他所推的四款一体系列的中指戒，虽说是针对中指所设计，然而佩戴后的效果确能服帖地延展到无名指与食指间，完全符合手指背的人体工学的考量；同时，也使戒指达到真正的平衡状态，让完美无误的曲线能充分地在指背上得到充分展现。

另外一个就是视觉感受、心理感受。比如，有的女性项坠设计为开放式，并不是环形封口，一端连接到项链，那么另一端尽管处理为钝角，尽管也很精致，但总给人一种"硌"的感觉，过于张扬会使人联想到在外力的作用下引起对肢体的伤害。曾有人说：人性化考量的缺点是式样单一，抹煞个性，是对多元化、并日益多元化生活方式的不尊重，或者说是一种漠视。我认为这是个错位，这是指个性化，也许他把个性化列入人性化范畴内了。我认为，还是分开好。

记者：现在学院派乃至整个珠宝界盛行一种欧陆崇尚倾向，您怎么看待这一现象？现在流行的简约主义，您如何理解？

王殿祥：拿来主义本身并不是什么坏事。在一定时期内的拿来主义也是一种进步，这和试图在首饰设计史上留名与原创是不同的两种层次。我认为简约主义的出现和流行是历史发展的必然，这与后工业时代的发展有密切的联系。因为近年来国际局势动荡，连年不断的战争、瘟疫、自然灾害和生活节奏加快、交通拥堵、生态平衡遭到破坏等等因素交织在一起，使人类社会变得浮躁、焦

虑，从而试图用最简单的方式来面对生活，这样一来，一种镇静剂自然而然地应运而生了，就是简约主义。它可不是西方的舶来品，而源于东方的禅宗思想，就是去繁从简，就是把繁复、冗赘的东西刻意地略减了，说到底简约主义还是从东方拿去的，演变为更加内敛、唯美并还原于东方或者世界。

记者：您曾经阐述过这样一种理念，看似平平淡淡，琢磨起来也很有味道，就是首饰需时尚、时尚靠设计、设计要原创、原创要文化、文化出艺术，这是您的原创吗？

王殿祥：绝对原创，别无分号。地球人都知道一成不变的东西当然称不上时尚。如果没有缜密、严谨、创新的设计思想，只靠"抄"人家、"攒"人家的现成的东西，除了动用书本上所学的一般设计手法外，还要有美学思想、文化底蕴，加上你对作品的理解，融入你的情感，使一件冷冰冰的物件变得鲜活、生动起来，你的目的就达到了。把那么多的理念、思想、情感浓缩到那么小的地方，甚至于连方寸之地都说不上，再通过那么小的东西，把那么多的东西放大，确实需要工夫。设计首饰，也正是设计你的人生呀！去年全国都在以"2.14"情人节为由头流行情人系列，但有的作品一味追求新奇、另类和宣泄，而宣泄恰恰就是不成熟的表现，或者过于具象，或者一组作品中相互之间缺乏关联等等。问题是你的作品中忽略了内涵，没有把你的设计思想融进去，然后就随便冠上了什么名字，让消费者不知所云，不知道这件作品通过款式向你传递表达的是什么。

现在大家都在讲品牌，那么品牌的确立，首先要确定品牌文化。品牌文化的确定，某种意义上不完全取决于你的老板，而要取决于你设计师。如果中国珠宝首饰设计界有了几位敢于在品牌中打出某某某大师担纲设计的旗号，并被消费者真正地追捧、拥趸、认同，你还发愁品牌的建立吗？其实现在在消费者心目中还有一个误区，你问十个人，有九个人会回答你香港谢瑞麟、周大福、周生生是设计大师。错，不是。中国珠宝设计界目前真没有大师级人物，这种缺点可称为业界的悲哀。

记者：最近，我们了解到继上海、广东之后，山东也已经采用黄金饰品价费分离的标价办法，这对于设计师有什么影响吗？

王殿祥：价费分离是国际上通行的一种标价方式，黄金饰品以克划价的标价方式即将在以上地区成为历史。这种方式不仅对消费者有好处，对金饰品加工企业同样也是利好消息。以往模糊标价方式无法宣示出设计师的设计创意，

忽略并淹没了他们的艺术创造和加工制作水平。而实行价费分离，对设计师本身是一种承认，对他们的劳动是一种尊重。对于首饰珠宝这个非常强调个性的行业，其中的意义更为突出。更值得欣慰的是，几年来我呼吁的"黄金珠宝首饰岂能论克卖"终于有了回音。

<div align="right">——《中国黄金报》 李超 张玉泉 2004 年 4 月 13 日</div>

第五节 时尚大师谈时尚佩戴
——中国工艺美术大师王殿祥一席谈

首饰对于现代女性，不仅是装饰品，还是个性的宣言。每个人都要根据自己的特质选择佩饰，展示个性的美丽。钻石的光辉，闪射坚强和自信，体现了积极进取；红宝石的艳丽，燃烧热情和真诚，显示了开朗、热烈；海蓝宝湛蓝似海，给人以浪漫和开阔；祖母绿、翡翠碧绿如茵，洋溢着青春的活力。

在千姿百态、五彩缤纷的首饰中，哪一种造型适合你的性格？你是外向型的，就用不断变化的款式、鲜艳明快的色彩，表现你的活泼开朗；你是内向型的，就以古朴、典雅的风格，显示沉稳含蓄。几何形适合性格活泼者；方形体现了严谨、自律；圆形代表沉稳、可信；星形富于幻想，热情活泼；心形充满浪漫和艺术氛围；橄榄形具有敢于挑战的意味；椭圆形是稳重、成熟的体现。

赠送亲友的生日礼物，什么是最佳的选择？答案是生辰石。它不会随着岁月的流逝而淡化，它把真诚的祝福、柔婉的温情、温馨的回忆，永存在纪念石中。石榴石的忠实、友爱，紫水晶的诚挚、温婉，海蓝宝的深邃、勇敢，钻石的纯洁、永恒，祖母绿的光明、幸福，珍珠的富贵、康宁，红宝石的热烈、挚爱，橄榄石的和谐、平安，蓝宝石的慈爱、忠诚，欧泊石的希望、幸福，黄玉的友爱、真挚，绿松石的吉祥、成功。人们把美好的祝愿寄托在这十二月生辰石上。神奇的文化，绚丽的色彩，良好的品质，使生辰石的天然瑰丽与人文色彩交相辉映。

提高品位和鉴赏力，才能使佩饰进入艺术的境界。品位是一种美感，一种格调，一种彰显美丽、高贵、优雅的悟性。鉴赏力，是一种识别能力、欣赏能力、美学修养。并不是只要佩戴价值昂贵的名牌，就能显示出自己的品位，佩饰的艺术修养是日积月累、文化渗透的结果。

<div align="right">——《南京晨报》2007 年 4 月 3 日</div>

第 六 章

大师年表

20世纪

1939 年 10 月 28 日，出生于江苏省南京市沧波门村。

1949 年 6 月 ~1954 年 7 月，就读于南京市沧波门小学。期间，绘制抗美援朝图画、漫画，受到学校表扬。

1954 年 9 月 ~1959 年 8 月，就读于南京市第九中学初中、高中。期间，积极参加学校文化宣传活动，担任学生会宣传部长，美术才能得到发挥；积极参加学校文艺活动，获得南京市中学生歌咏比赛独唱一等奖、表演二等奖。

1959 年 7 月，高中毕业，因绘画、表演才能，被军校看上，拟保送进军校；但家境贫寒，决定进入社会，负担家庭生活。

1959 年 8 月，在南京市长江路网巾市 4 号租一间小门面，自办王殿祥美术画室。这可能是南京市第一家个体户。第一笔业务，是承接南京东方无线电厂商标设计，获得 160 元报酬；又为李顺昌服装店设计商标，获得 120 元报酬。

1960~1963 年，进入装潢、设计领域，为当时南京市八大高级酒楼，如大三元、老广东、同庆楼、曲园酒家、六华春、一枝香等设计并布置店堂；为果品公司所有果品设计商标；为南京长江南百货商店设计并装修面楼。不仅帮助全家顺利渡过三年自然灾害的困难，也为自己事业的发展奠定了基础。

1963 年，在工作中，认识了蔡永芳，并产生了恋情。一年后喜结良缘。

1964 年，成立南京玄武美术广告社，担任社主任兼设计师；同时，关闭

王殿祥美术画室。

1966 年 3 月，与江南美术模型社鼓楼设计室合并，成立南京美术模型服务部，担任设计、绘画、业务部主任。在经营的各种大型模型中，有南京长江大桥模型、徐州淮海展览厅矿山电子模型等。

1966~1970 年，带领单位员工 20 余人，跑遍半个中国，绘制几千幅毛主席画像，满足了当时社会需求。

1970 年 7 月，调入南京市第二医疗器械厂（前身为南京市东风工艺厂），担任生产部及设计室主任，为厂 7 人领导小组成员之一。

1972 年，因出口创汇需要，南京政府启用东风工艺厂中原中央商场金店老艺人制作出口首饰。至此，从美术服务转向首饰制作，学习并掌握金银熔化、敲打等生产工艺和一系列金银细工工艺；重点又是利用自己的美术专长，从事摆件制作。

1974 年，南京市第二医疗器械厂改名为南京金属工艺厂。企业产品转型，为首饰生产和摆件生产带来发展机遇。

1976 年，创办大件（摆件）车间。南京首饰制作老艺人王水年及从上海请来的四位老金匠进行摆件制作，从中学习了传统摆件制作工艺。

1978 年，在南京市变压器厂学习了三个月的石蜡浇注工艺。

1978~1984 年，经过数年的钻研和摸索，"缩型雕塑、翻成蜡模、合理解剖、翻成石膏模、形成阴阳锡模、金银片模内成型、整体合焊、表面处理、手工研光"的金银摆件创新工艺逐渐成熟，从而改变了传统的在平板上手工绘画，再

进行抬、拱、敲打、合焊的摆件制作方法。新工艺将木雕、石雕、牙雕、泥塑、玉雕等雕塑手法和拱、压、挤、錾、矸、刻、铲及翻模、线刻等金银细工工艺结合起来，造型准确，节省时间，有利于产业化生产。在生产实践中，又进一步融合南方"实镶"、北方"花丝"的典型工艺，从而形成了国内完整、独特的金银摆件制作新工艺。

1984 年，参与宝庆银楼复业的组建工作。

1986 年 10 月，设计宝庆商标《二龙戏珠》图案，获国家工商行政管理局核准。

1988 年，主持编写《金属工艺（中级技工）培训教材》。

1989 年 9 月，经江苏省工艺美术专业高级职务评审委员会评审确认，具备高级工艺美术师任职资格。被江苏省轻工业厅评为"先进个人"。

1989 年 11 月，《仿唐皇马》《三马拉车》摆件经国家技术监督局国家质量奖审定委员会审定，同获中国工艺美术品"百花奖"银质奖。被轻工部聘为第八届中国工艺美术品"百花奖"评审委员会委员。

1990 年 2 月，任南京市宝庆首饰厂生产经营科科长。

1992 年 2 月，获得南京市二轻局"质量品种效益技术进步先进个人"光荣称号。

1993 年 5 月，任南京市宝庆首饰厂产销部部长，并被聘为厂总工艺师。

1993 年 6 月，被中国工艺美术总公司、中国工艺美术协会首饰专业协会

聘为首届中国青年奥林匹克珠宝首饰制作技能竞赛选拔赛暨第二届全国首饰行业青工技术操作比赛评审委员。

1993年9月，任南京宝庆珠宝首饰公司总经理。

1994年，被全国足金首饰设计制作比赛组委会聘为评审委员。

1997年12月，经江苏省传统工艺美术评审鉴定委员会审定，并由江苏省轻工业厅报请省人民政府批准，被授予"江苏省工艺美术金银摆件创作大师"称号。

1998年6月，被选为江苏省珠宝商会第一届理事会副会长。被南京市经营管理职教中心聘为珠宝首饰专业教学顾问。

1998年8月，创办"王殿祥珠宝首饰"。这是我国珠宝行业第一个以大师姓名命名的专营店。

21世纪

2000年，《万象更新》摆件获首届工艺美术精品博览会银奖。创办江苏珍宝堂个人精品有限公司，任总经理。

2002年，"情痴"首饰系列获首届杭州西湖国际精品博览会铜奖。"生命之音""阳光青春"首饰系列获中国华东工艺美术礼品苏州展览会特别金奖。

2003年，"风采女人"首饰系列获第二届杭州西湖国际精品博览会金奖。

2004年10月，"王殿祥"牌系列珠宝首饰被中国中轻产品质量保障中心

评为"中国著名品牌"（重点推广产品）。

2004 年 12 月，被南京应天职业技术学院聘为艺术设计专业指导委员会副主任委员兼广告设计专业指导委员会主任委员。

2005 年，为 2008 北京奥运会设计的"记缘"钻饰获取国家专利，并获帕拉丁 2005 年度发明金奖。这是帕拉丁国际科学中心首次将其最高奖项授予大陆首饰设计师。

2005 年 6 月，论文《品牌亟待突破"社会责任"瓶颈》在《中国黄金报》发表；同年，被《求是》杂志社收入《党旗飘飘"永远的丰碑"》文集。

2005 年 11 月，被江苏省工艺美术系列高级专业技术资格评审委员会评定为研究员级高级工艺美术师。

2006 年 9 月，论文《一个成功的品牌由谁来支撑》在《宝玉石周刊》发表后，被《求是》杂志社收入《党旗飘飘"辉煌的篇章"》文集。

2006 年 10 月，被聘为中央企业职工技能大赛中国首饰设计制作电视大赛评委。

2006 年 12 月，被国家发改委授予"中国工艺美术大师"称号。

2007 年 1 月，在北京人民大会堂参加第五届中国工艺美术大师评审工作总结表彰大会，受到国家领导人的亲切接见。

2007 年 5 月，担任全国工商联金银珠宝商会第三届理事会常务理事。

2007 年 12 月，担任南京市消协金银珠宝饰品维权专业委员会委员。

2009 年 6 月，被国家文化部授予"国家级非物质文化遗产项目金银细工制作技艺代表性传承人"荣誉证书。这是我国目前为止该项目唯一的国家级传承人。

2010 年 6 月，创办"南京王殿祥艺术品设计制作有限公司"。

2010 年，设计制作的南京栖霞寺佛教圣器《佛顶骨金刚须弥座》、南京灵谷寺《玄奘顶骨舍利供奉宝塔》、山东汶上县宝相寺《佛牙宝殿》等问世，以其精美、富丽、辉煌引起轰动，在国内外被广泛报道。

2011 年 8 月，重达 1008 公斤黄金的、为江苏省江阴市华西村制作的《天下第一金牛》问世，填补了我国超大型金银摆件制作的空白。

2011 年 9 月，创办的"王殿祥祈福首饰专营店"开业，首批全部首饰经南京栖霞古寺高僧开光。该店成为南京市珠宝首饰行业人们迎请开光祈福首饰的唯一专营店。

2011 年 10 月，创办的"王殿祥金文化会馆"开业，成为南京市发扬光大我国"金文化"中蕴含的"思想精髓、艺术精髓、工艺精髓"唯一殿堂。

后记◎

吕嬛 王永安

这一段时间埋首在整理、编写王殿祥大师的各种浩繁资料之中，今日成书，总算告一段落。掩卷小憩，却没有轻松之感，看看这里，再看看那里，似乎都留下了不少遗憾。王大师七十余载的生活、工作，四十余载的从艺实践，即使不完全收集，也累积了近一米的手稿、文字、图片资料，要在这薄薄的一本书中把它们全面反映出来，确实有点勉为其难，只能用"窥斑见豹"来安慰自己。按照本书的编辑思路，从大师的生平、学习、工作、生活、成就，直到大师年表，我想，是不是通过这些，能够尽量让阅者对大师有一个轮廓的了解。如是，则算有了交代；如有更多了解，则有"甚幸"之感！

大师一生，和平常人一样，有高峰，也有低谷。他的高峰期，大体有三个阶段：

一是在人生的初期，因兴趣使然而奠定了厚实的美术基础，使他进入社会不久就在业界崭露头角，开创了一片自己生活、事业的天地。

二是在宝庆银楼工作的 40 年间，他的聪明才智和创造力得到极大发挥，行业的传统技艺在他手里不仅得到传承，而且赋予了新的生命，一个全新的首饰、摆件制作工艺在他手里诞生，数千件产品、数百件获奖作品，成就他为"国大师"，成就他为我国唯一一位"国家级非物质文化遗产项目金银细工制作技艺代表性传承人"，也为企业赢得了荣誉。他认为：百年老店的"宝庆"其口碑信誉的无形资产虽然价值已高达数亿元人民币，在国内同行中已名列前茅；但是，把住质量关是创名牌保持百年老店风采的基本原则，与国际接轨、工艺上求精是科学兴业、百年老店"更上一层楼"的重要战略方针。

三是他以逾花甲之年，创立品牌和新的事业，短短数年，"王殿祥首饰""王殿祥祈福首饰""王殿祥艺术品设计制作有限公司""王殿祥金文化会馆"相继开业，一批大师的晚年作品《玄奘顶骨舍利供奉宝塔》《佛顶骨金刚须弥座》《佛牙宝殿》《金陵大报恩寺塔》先后问世。

看着这些好似落满尘埃的仿古摆件，仿佛已经用手触摸到了它们的时代。我体验着历史的沧桑带给自己的心跳，感觉着它们的呼吸，情不自禁地想：对

于今天的人来说，王大师这么多的优秀作品汇聚于此，尽管许多图像只是当今的真实反馈，更多的却是陌生历史的反映，不管真实或者陌生，都是大师作品魅力的一部分。于是有了感叹，这是一种境界！有了感叹，能够复制出来并加以创造，这又是一种境界！多少年来，王殿祥大师不断学习、不断创作，作品中总带有人文色彩，他的审美观始终离不开他的文化积累。他"桑榆未晚志高远"，由一个高峰攀上又一个高峰！他常常以"壮心不已"之豪情对他的员工和周边好友说：我与首饰和摆件的缘分未了，对首饰和摆件艺术完美的追求之梦未了，我还要在自己的有生之年，为这段未尽情缘，再干20年！

人们熟知"老骥伏枥，志在千里"这句话，王殿祥大师的实践就是在现实生活中对这句话最好的诠释！写到这里，我抬头眺望窗外美丽的秦淮河。有人说，那河里流淌的不是河水，而是历史。我希望，我们现在编纂的这本书，如果能够反映大师过去历程中丰硕成果的点滴，起到"小勺分江"的作用，也就满足了！大师一路走去，有如河水流淌不息，必将在流润万物的同时，结出累累硕果，继续带给人们一个又一个的惊喜与辉煌！大家期待着！

本书的大部分资料图片由王殿祥大师亲自提供；同时，在本书的编写过程中，笔者得到了本套丛书的策划人兼责任编辑徐华华主任废寝忘食几十日汇编成书的真诚帮助，还有宝庆银楼老员工、大师的亲朋好友对资料和图片的汇集也提供了帮助。在此，一并表示感谢！

由于笔者才疏学浅，虽然成书，但唯恐心有余而力不足，愧对王殿祥大师，也许会让与我们一样热爱和尊敬王大师的朋友们失望。在这里我们先作声明，真诚期待您的批评指正。

是为后记。

2011 年 12 月 18 日

（吕嫘：毕业于日本京都京华艺术大学，系王殿祥大师外孙女；其美术作品曾获日本高知县"第五十四回高校美术展"最高奖、"第五十五回高校美术展"特别奖、"第六十四回高知县美术展"大奖"山六郎奖"，以及文学作品入选日本同志社"SEITO 百人一首"诗歌作品集。
王永安：高级工程师，曾在国内外刊物上发表多篇论文，并获得过南京市科技成果二等奖、南京市科学论文二等奖。）

主要参考书目

[1]《产品创新设计与思维》 张琲编著 中国建筑工业出版社 2005 年版

[2]《金属工艺（中级技工）培训教材》 江苏省金属工艺中级技术工人培训服务站编著 江苏科学技术出版社 1989 年版

[3]《中国工艺美术大辞典》 吴山编著 江苏美术出版社 1999 年第 2 版

[4]《中国工艺美术品"百花奖"申报材料》 宝庆银楼 1985 年编

[5]《中国工艺美术大师申报材料》 王殿祥珠宝首饰有限公司 2005 年编

[6]《王殿祥大师艺术品集》 王殿祥艺术品设计制作有限公司 2011 年编

[7]《秦淮文物史迹录》 高安宁 王永泉编著 江苏美术出版社 2010 年版

[8] 百度网站"王殿祥"栏目

[9] 网址：www.wdx.cn